CW01072427

I LOVE BADGES! BUTTONS, PINS...
I LOVE CHAPAS!
Copyright ©2007 Instituto Monsa de ediciones

Editor:
Josep María Minguet

Author:
Text, design, layout
Eva Minguet Cámara
Equipo editorial Monsa

Art director:
Louis Bou

Translation:
Babyl Traducciones

©INSTITUTO MONSA DE EDICIONES
Gravina 43 (08930)
Sant Adrià de Besòs
Barcelona
Tlf. +34 93 381 00 50
Fax.+34 93 381 00 93
www.monsa.com
monsa@monsa.com

ISBN 10 84-96429-79-2
ISBN 13 978-84-96429-79-6
D.L B-26.221/2007

Printed by
Indústrias Gráficas Mármol

All rights reserved. No part of this book may be used or reproduced in any manner whatsoever without written permission except in the case of brief quotations embodied in critical articles and reviews. Whole or partial reproduction of this book without editors authorization infringes reserved rights; any utilization must be previously requested.

"Queda prohibida, salvo excepción prevista en la ley, cualquier forma de reproducción, distribución, comunicación pública y transformación de esta obra sin contar con la autorización de los titulares de propiedad intelectual. La infracción de los derechos mencionados puede ser constitutiva de delito contra la propiedad intelectual (Art. 270 y siguientes del Código Penal). El Centro Español de Derechos Reprográficos (CEDRO) vela por el respeto de los citados derechos".

I ♥ CHAPAS!

Eva Minguet Cámara

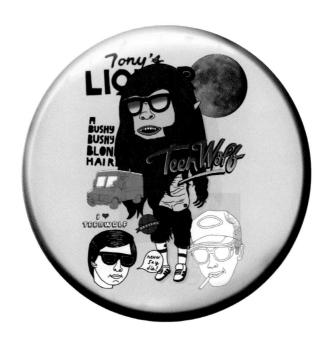

monsa

contents

Badges, Button and Pins, is a language created by graphic designers and often adopted by the young as a both a form of expression and as a complement to their dress attire.

Non verbal communication via "Badges" has come a long way from the original and now nostalgic "ACID" or "SMILE" badges to the present day selection used in advertising and by various social or political groups as protest/pressure slogans.

Nowadays we come by badges in literally every business, people identify with the picture, phrase or the particular moment being reflected and, this century more so than any other, these small insignias are exploited by a great many people, leaving aside their different cultures, education and dress codes.

Not forgetting that badges, aside from their entertaining virtues, are also very much in vogue, an ever present feature on the creations of top fashion designers and illustrators and graphic designers are constantly creating characters (monsters, animals, decorative elements) to add a special little something to our clothing, rucksack or bag. Added to this is the ease with which badges can be mass produced, all with just a small investment in a piece of machinery.

Various web pages see to it that all is easily within our reach to produce badges to our liking.

THIS IS THE CENTURY OF BADGES!!

Chapas, Badge, Button, Pins, es un lenguaje creado por diseñadores gráficos, y muy aceptado por la población juvenil , como una forma de expresión y un complemento para utilizar en su vestuario.

La comunicación con "Chapas", es un movimiento precedido por una larga trayectoria, desde las añoradas chapas "ACID"o "SMILE", hasta las chapas publicitarias y las utilizadas por distintos colectivos sociales o políticos con eslogans reivindicativos.

En la actualidad las chapas están presentes y son adquiridas en cualquier comercio, las personas se identifican con el dibujo, la frase o el momento que refleja y es en este siglo más que en ningún otro cuando estas pequeñas insignias son utilizadas por una diversidad de personas, dejando a un lado su cultura, educación o forma de vestir.

Hay que reconocer que las chapas, además de divertirnos están de moda, importantes modistos las incluyen en sus creaciones e ilustradores y diseñadores gráficos crean constantemente personajes (monstruos, animales, elementos decorativos), que alegran nuestra ropa, mochila o bolso y a esto a ayudado, la facilidad de producción de chapas en serie, con una pequeña inversión en maquinaria.

Distintas páginas web, se encargan de poner a nuestro alcance todo lo necesario para poder producir chapas a nuestro gusto.

¡¡ ES EL SIGLO DE LAS CHAPAS !!

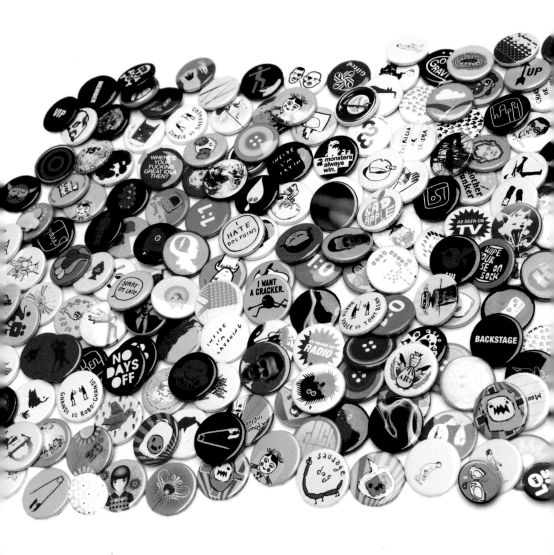

DESIGNERS - CREATING BADGES

The eighties, thanks to the punk movement, was a spectacular time as regards the production of badges, with new illustrators and designers on the scene who created badges which sported rebellious messages, rapidly and readily accepted by the youngsters of the time.

Nowadays, badges come in a much wider variety of designs as designers make use of these badges to express whatever emotion they feel is likely to create a link with the future customer. A mere 3cm is all it takes to reflect a message, a concept or an image which immediately creates a link between us and the badges.

The designers from around the world included in this publication come from varying sectors within the world of design, such as illustration, collage, graphic design, fashion or publicity.

OUR THANKS GO OUT TO ALL!!

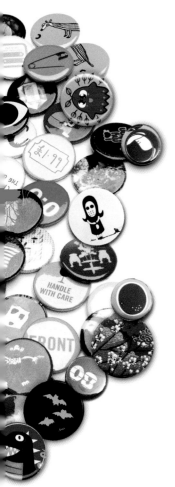

DISEÑADORES - CREANDO CHAPAS

Durante la década de los ochenta, gracias a la aparición del movimiento punk, se produjo un momento espectacular en la producción de chapas, salieron a escena nuevos ilustradores y diseñadores gráficos que realizaron chapas con mensajes de rebeldía que fueron rápidamente aceptados por los jóvenes de la época.

En la actualidad, los diseños de chapas son mucho más heterogéneos, los diseñadores usan las chapas para manifestar cualquier emoción que cree un vínculo con su futuro cliente.

Podemos ver como en 3x3 cm., se puede reflejar un mensaje, un concepto o una imagen que nos haga sentirnos vinculados a las chapas. Los diseñadores de todo el mundo que participan en esta publicación, provienen de distintos sectores del diseño, tales como la ilustración, el collage, el diseño gráfico, la moda o la publicidad.

¡¡NUESTRO AGRADECIMIENTO A TODOS!!

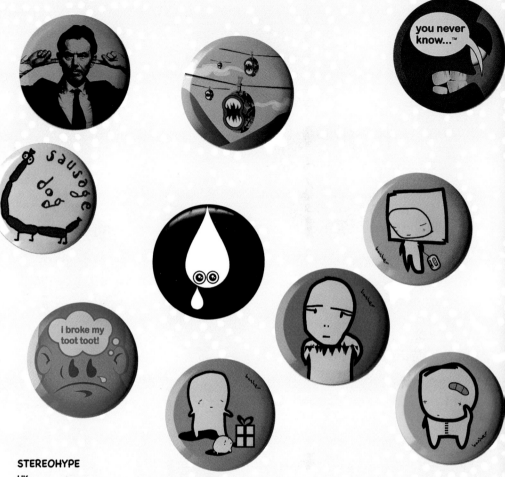

STEREOHYPE

UK

FL@33 is a multi-lingual and multi-specialised studio for visual communication based in London. Founders Agathe Jacquillat (french form Paris) and Tom Vollaurescheck (austrian, originally from Frankfurt) met on the Royal College of Art's post-graduate Communication Art and Design course in 1999 and set up their company in Notting Hill after graduating in July 2001. FL@33s' mission is to create a professional, vibrant, fresh, and artistic body of work while keeping a balance between commissioned and self- initiated projects and publications. FL@33's work philosophy is based on the "Power of 3" theory-the balance of intellect, skill and emotion. Projects have been featured online and in numerous magazines, newspaper, books around the world.Their international clients are from Great Britain, France, Germany, Italy, Spain, Hong Kong and the USA and include MTV Networks/VH1 European, Creative Review, Computer Arts, BBC, The Creator Studio/Torraspapel...beides others. In October 2004 they launched "stereohype.com-graphi art and fashion boutique". Stereohype.com is an online boutique offering limited editions and rare products, also is a platform for designers and artists around the world. Regular competitions give emerging and established artists, illustrators and designers the chance to promote their talent and to get their artworks produced and featured.

FL@33 es un estudio multilingüe y multiespecializado para la comunicación visual con base en Londres. Sus fundadores, Agathe Jacquillat (francesa, de París) y Tom Vollaurescheck (austríaco, original de Frankfurt), se conocieron en 1999 en el curso de postgrado de Comunicación, Arte y Diseño del Royal College of Art y establecieron su compañía en Notting Hill tras graduarse en julio de 2001. El objetivo de FL@33 es crear un trabajo profesional, vibrante, fresco y artístico manteniendo un equilibrio entre los proyectos y publicaciones por encargo y los impulsados por ellos mismos. La filosofía de trabajo de FL@33 se basa en la teoría "Power of 3" ("Poder de 3") – el equilibrio entre intelecto, habilidad y emoción. Sus proyectos se han mostrado online y en un gran número de revistas, periódicos y libros en todo el mundo. Sus clientes internacionales son del Reino Unido, Francia, Alemania, Italia, España, Hong Kong y Estados Unidos e incluyen MTV Networks/VH1 European, Creative Review, Computer Arts, BBC y The Creator Studio/Torraspapel entre otros. En octubre de 2004 lanzaron "la tienda de moda y arte gráfico stereohype.com". Stereohype.com es una tienda online que ofrece ediciones limitadas y productos poco comunes. Es además una plataforma para diseñadores y artistas de todo el mundo. Sus concursos periódicos dan la oportunidad de promocionar su talento y de producir y mostrar sus producciones artísticas a ilustradores, diseñadores y artistas tanto en sus inicios como consolidados.

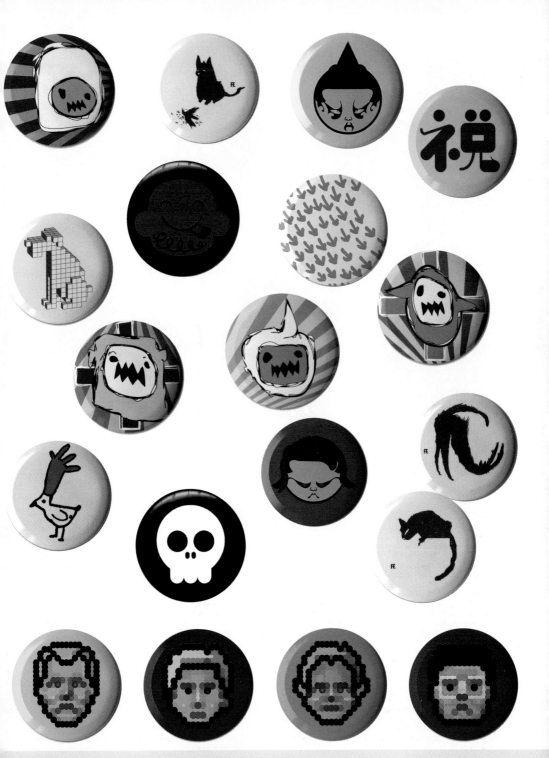

STEREOHYPE www.stereohype.com info@stereohype.com

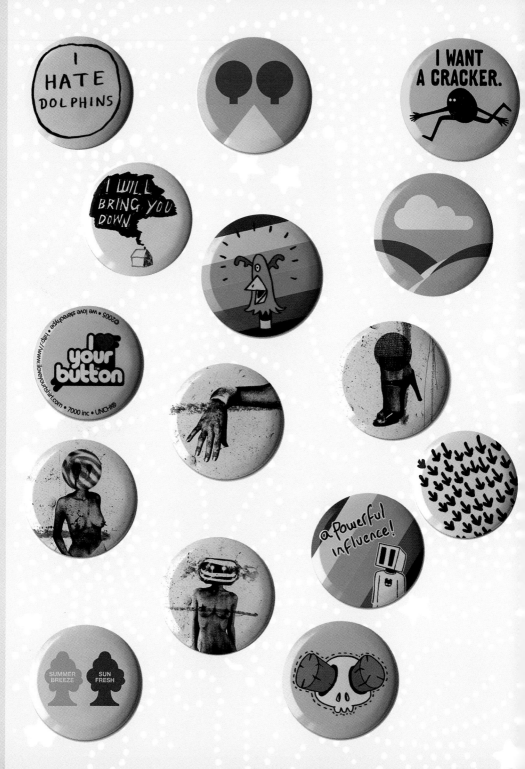

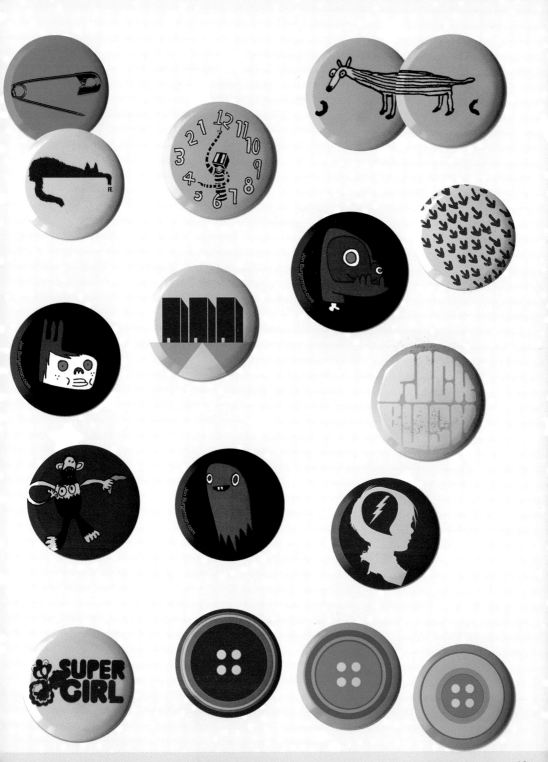

ALLYMOON

Singapore

An aspiring illustrator, Jacinta thrives on her love for nature, animals, interesting stories and simple pleasures to inspire her drawings and designs. As a dedication to her great-grandmother who encouraged her creative endeavours, Jacinta started a small business in 2004, sharing and celebrating her love for art, t-shirts and all things cute. A self-taught artist, she draws to express her whimsical imagination in hope that her art will delight and simply bring on a smile. Constantly working on new projects, Jacinta hopes to keep offering products that will delight and inspire others to follow their dreams.

Aspirante a ilustradora, Jacinta se recrea en su gusto por la naturaleza, los animales, las historias interesantes y los pequeños placeres para inspirar sus dibujos y diseños. Como dedicatoria a su abuela, que apoyó sus esfuerzos creativos, Jacinta montó un pequeño negocio en 2004, para compartir y celebrar su gusto por el arte, camisetas y todas las cosas bonitas. Una artista autodidacta, dibuja para expresar su imaginación fantasiosa con la esperanza de que su arte deleite o simplemente arranque una sonrisa. Siempre trabajando en nuevos proyectos, Jacinta espera seguir ofreciendo productos que deleiten e inspiren a otros a seguir sus sueños.

SIL BARRIOS

Spain

Having worked in creative publicity now for eight years. She first began as a publicity editor after which she decided to stop agency work and go it alone freelance, trying her luck in various creative fields along the way.

Her latest project involved illustrating a story / catalogue and the marquee for "La ciutat de les persones" (The people's city), for the 2006 Festes de la Merce in Barcelona. Something of which she has always had an interest in is decorating napkins and all the associated paper paraphernalia for bars, now one of her most favoured forms of expression. She is inspired by literally everything which falls into her hands (stories, photos, books, films...). At the moment she touches on editing, design and illustration, hoping to be able to work in as many disciplines as possible, but above all, always creating an impression.

Se dedica a la creatividad publicitaria desde hace aproximadamente unos 8 años. Empezó como redactora publicitaria y, tras decidir dejar de trabajar en agencia empezó a trabajar como freelance, probando suerte en diferentes campos de la creatividad.

Su último proyecto consistió en ilustrar un cuento /catálogo y las carpas para "La ciutat de les persones" de las Festes de la Mercè 2006 de Barcelona. Lo que siempre había tenido por una afición que servía para llenar papelajos y servilletas de bar, es ahora una de sus formas preferidas de expresión. Le inspira todo lo que cae en sus manos (cuentos, fotos, textos, libros, películas...). De momento va picoteando de la redacción, el diseño y la ilustración, esperando poder trabajar en tantas disciplinas como le sean posibles, pero siempre haciendo un hueco a la chapa.

Spain

250gr is a design Studio and also a shop, in effect a different concept and actually a project by Raquel Catalán (graphic designer).

Raquel has set herself the task of imparting social and ecological values through her collection of T-shirts and badges.

Aesthetically her designs are very personal, graphic and conceptual, with a touch of humour which brings a smile to the onlooker's face. All types of graphics are developed in her studio and, in keeping with her philosophy, she attempts to create a more just world through her work, or at the very least a world which is no worse.

T-shirts, badges, etc can all be purchased from her online shop.

250gr es un estudio de diseño y una tienda, un concepto diferente, un proyecto de Raquel Catalán (diseñadora gráfica).

Raquel se ha propuesto aportar valores sociales y ecológicos a través de su colección de camisetas y chapas.

Sigue una estética muy personal, gráfica y conceptual, con un toque de humor que hace sonreír al espectador. En el estudio desarrolla todo tipo de trabajos gráficos e intenta, bajo su filosofía, conseguir un mundo más justo a través de su trabajo o al menos no empeorarlo.

En su tienda online se pueden comprar camisetas, chapas, etc.

MONDOTRENDY

Spain

Mondotrendy is an illustration studio set up in 2001 by Charuca and Pablo Moreno. Actually a rather crazy world where pixelled characters live alongside vectorial robots and retro aesthetics are combined with Japanese style plus pop. The studio was initially set up in Ciudad Real.
The studio moved to Barcelona in 2003 where the services on offer include illustration, animation and character design.

Mondotrendy es un estudio de ilustración creado en el año 2001 por Charuca y Pablo Moreno, es un mundo delirante donde personajes pixelados conviven con robots vectoriales y la estética retro se mezcla con el estilo japonés más pop. Sus primeros pasos como estudio se sitúan en Ciudad Real.
En el año 2003 se transladaron a Barcelona desde donde ofrecen sus servicios de ilustración, motion graphics y diseño de personajes.

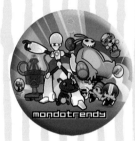

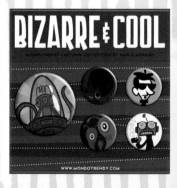

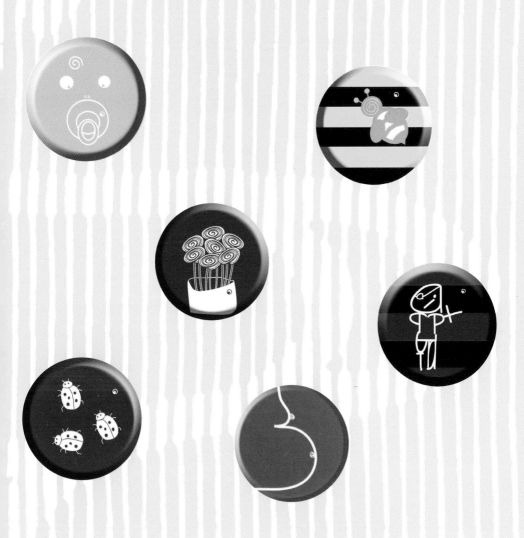

NINI_BAT

Spain

Originally set up as a brand of stationery in Donastia in 2006.
The products revolve around quality designs and materials used to create greetings cards, writing pads and diaries, the illustrations of which are inspired by everyday happenings such as children playing at pirates, pregnancy epidemics, sponge cakes, ladybirds...
Nini_bat has every intention of creating original designs and amusing merchandise.
Based on simple colourful designs, the idea being to convey energy and optimism.

La marca nace en 2006 en Donostia, como una marca de papelería.
Sus productos giran en torno al diseño y los buenos materiales aplicados a tarjetas, blocs, agendas, que ilustran partiendo de la inspiración de las vivencias del día a día como pueden ser los niños que juegan a ser piratas, las epidemias de embarazadas, las magdalenas, las mariquitas...
Nini_bat tiene la ilusión de hacer diseños originales y productos divertidos.
Basándose en ideas simples y coloristas, e intentando transmitir energía y optimismo.

COLECTIVO PLASTILINA

Mexico

Colectivo Plastilina is the name given to a project which aspires to capture the restless, free and uninhibited spirit typical of children playing with any object whatsoever, whether it be scribbling on walls, biting objects or destroying their toys, this they have done by creating fascinating, deformed and also horrifying characters in Plasticine.

This group seeks to appreciate the playful and astounding attitude of children with all their vigour and enthusiasm and which, when taken to its extreme in later years converts to toying with bombs, invading, assimilating and destroying spaces, eventually reorganizing and finally returning to play the same.

Colectivo Plastilina es el nombre del proyecto que pretende retomar el espíritu inquieto, libre y desinhibido de los niños cuando juegan con cualquier objeto, rayan las paredes, muerden las cosas, destruyen sus juguetes y crean interesantes, deformes y espeluznantes personajes en plastilina. Este colectivo propone la revalorización de la actitud lúdica y maravillosa de los niños, con todo su vigor y entusiasmo, que llevada a sus límites años más tarde al crecer empiezan a jugar con bombas y deciden invadir los espacios, asimilarlos, destruirlos y reorganizarlos para finalmente volver a jugar en ellos.

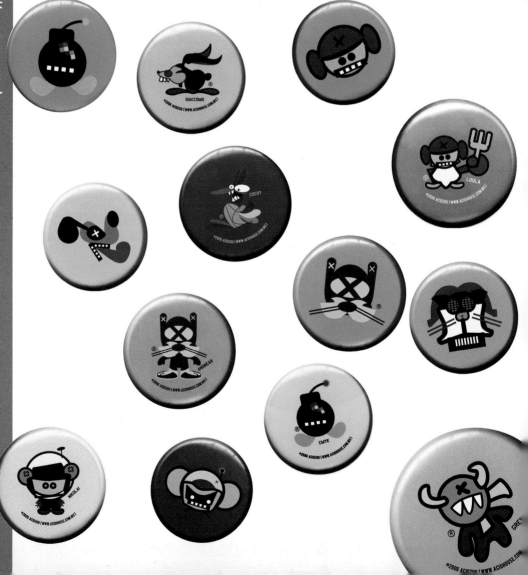

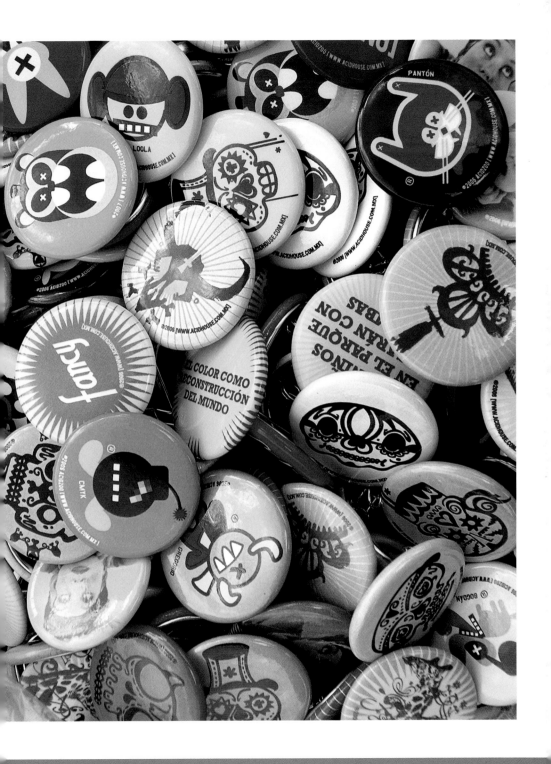

ANENOCENA www.anenocena.com info@anenocena.com

ANENOCENA

Spain

Born in Barcelona, she was seen from a very early age to have a noticeable penchant for drawing and creative tasks. After studying graphic design at the Elisava school and 4 years experience in the professional world, she decided to go freelance, not only to give a new meaning to her career but also with a view to working on projects outside the realms of strictly graphic works.

In this respect she has worked on various projects within the realms of the fashion world, alongside Arantzazu Azkarate, and Laura Figueras (from Bambibylaura).

Ana works with different formats both in design and illustration to create personal feminine and meticulous graphics.

Nació en Barcelona, y ya desde su infancia noto su inclinación hacia el dibujo y las tareas creativas. Estudió diseño gráfico en la Escuela Elisava y tras 4 años en el mundo profesional, decidió establecerse como freelance para dar un nuevo sentido a su carrera con el fin de poder dedicarse también a proyectos fuera del ámbito estrictamente gráfico.

En este sentido, ha trabajado junto a Arantzazu Azkarate, o Laura Figueras (de la firma bambibylaura), en diversos proyectos del sector de la moda.

Ana trabaja diferentes formatos tanto de ilustración como de diseño para conseguir una gráfica personal, femenina y detallista.

SILBERFISCHER www.silberfischer.com www.blog.silberfischer.com mail@silberfischer.com

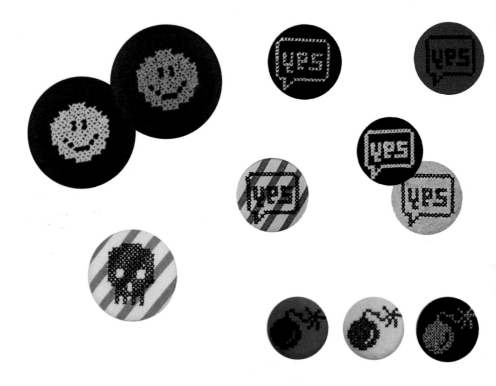

SILBERFISCHER

Germany

The SILBERFISCHER label was established in 2004 by Elke (Communication Designer) and André Riethmüller (Programmer) when they acquired a computerized stitching machine. To reanimate the dull image of drawn thread work they started to apply traditional techniques like cross-stitching to unconventional motifs, such as "ghettoblasters" and "skulls". Their experiments resulted in fashionable stitching design for urban people. Their stitched buttons, with the cute name "Buttonies", are unique. SILBER FISCHER "fishes" for inspiration from everyday life in Berlin. Hence, unusual items like dusters or waxed Asian tablecloths find there way into their collection. Some exclusive "Buttonies" are embroidered with a special fluor thread that shines yellow-green in the dark. Light, sun or artificial light, is accumulated in the thread and emitted in the dark.

La marca SILBERFISCHER fue fundada en 2004 por Elke (diseñadora de comunicación) y Adré Riethmüller (programador) cuando adquirieron una máquina de coser computerizada. Para actualizar la imagen aburrida del bordado, empezaron a aplicar técnicas tradicionales, como punto de cruz, a motivos poco convencionales como "equipos de música" y "calaveras". Sus experimentos resultaron en un diseño de bordados modernos para gente urbana. Sus botones bordados, con el nombre de "Buttonies" son únicos. SILBERFISCHER "pesca" inspiración de la vida cotidiana de Berlín. De ahí que los objetos tan poco corrientes como plumeros o manteles de plástico asiáticos encuentren un lugar en su colección. Algunos "Buttonies" exclusivos están bordados con un hilo fluorescente especial que brilla en tonos amarillo-verdosos en la oscuridad. La luz del sol o la luz artificial se acumulan en el hilo y se emite en la oscuridad.

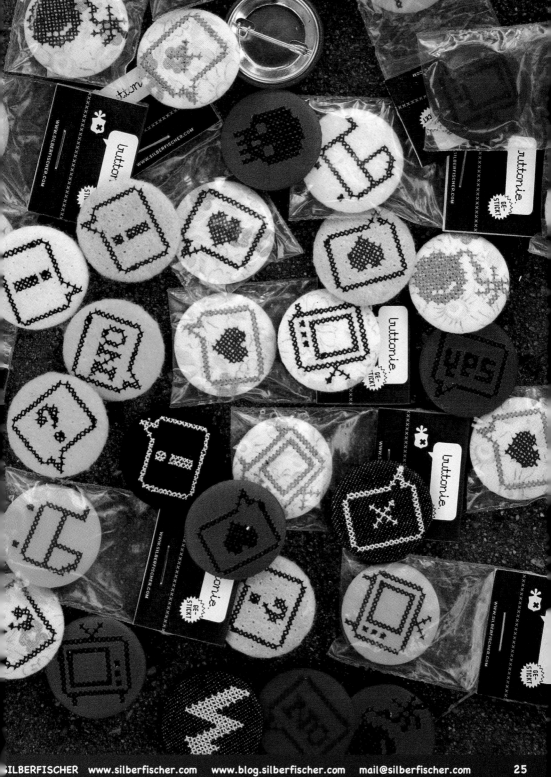

TIENDA ÉTICA

Spain

The Tienda Ética is an online shop and the outcome of a 2004 project. The team nucleus consists of two people who work hand in hand with various freelance publicity and website programmers.

Although the project initially focussed on selling self-design T shirts from the virtual shop directly to the public, before very long groups, associations, political parties and syndicates also began to put their faith in their work.

After two year's working in this way, they embarked upon a new era in which they designed and were responsible for the promotional material for the Spanish branch of Amnesty International and which was available from its virtual shop. For this duo any newsreel whatsoever is a daily source of inspiration, their basic ideas having arisen from this.

Tienda Ética surge como un proyecto en 2004. El núcleo del equipo, está compuesto por dos personas que trabajan en colaboración con distintos freelance, de otras empresas de publicidad y programación de webs.

Aunque inicialmente el proyecto se ideó como la venta de camisetas con sus propios diseños en la tienda virtual y directamente al público final, rápidamente, colectivos, asociaciones, partidos políticos y sindicatos empezaron a confiar en su trabajo.

Tras dos años de trabajo, comienzan una nueva etapa, convirtiéndose en los diseñadores y gestores del material promocional de la tienda virtual de Amnistía Internacional España. Cualquier noticiario es para ellos una fuente diaria de inspiración; de ahí surgen sus ideas básicas.

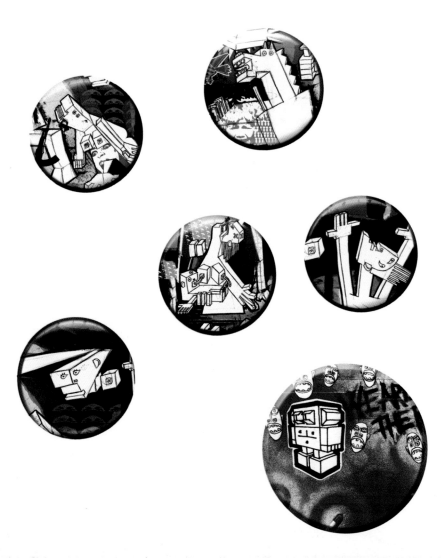

FÓSFORO

Spain

Fósforo Artworks is a creative audiovisual studio which was launched in 2002 in Carabanchel, Madrid. After an initial period spent focussing on corporate design the studio finally took the plunge and gained recognition on the global audiovisual market. Branding is firmly understood by their customers to be a means of communication in its own right and images and graphics, both static and dynamic, are all part of the same central theme.

Fósforo comprises six people, nineteen clients and a jamón de bellota.

Fósforo Artworks es un estudio de creatividad audiovisual que nace en el año 2002 en Carabanchel, Madrid. Después de sus primeros trabajos centrados en el diseño corporativo han dado el salto a la identidad audiovisual de manera global. Entienden el branding como una sola voz dentro de la comunicación de sus clientes. Imágenes y recursos gráficos, estáticos o dinámicos que siguen un único eje.

Fósforo lo componen seis personas, diecinueve clientes y un jamón de bellota.

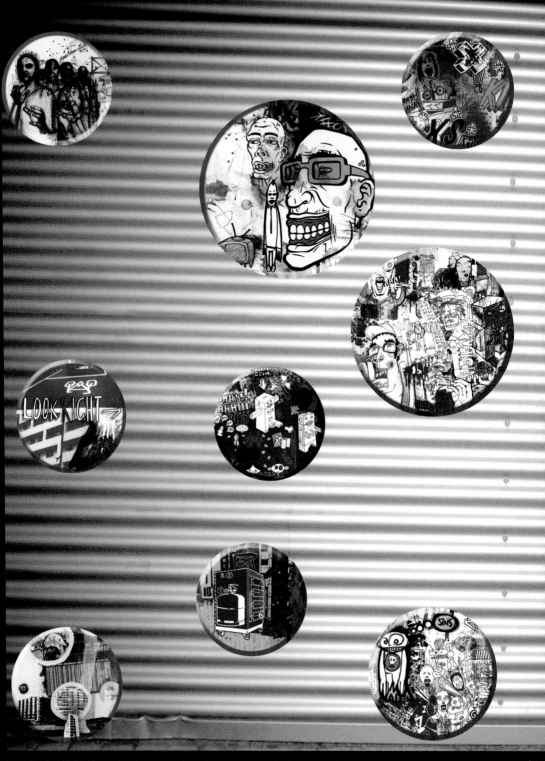

JOSÉ LUIS AGUILERA www.bongore.blogspot.com www.fosforo.es jl@fosforo.es JOSÉ MORENTE www.p15blog.blogspot.com www.fosforo.es

DIOGO MACHADO www.addfueltothefire.com d@addfueltothefire.com

DIOGO MACHADO

Portugal

Born in Cascais, Lisbon, Portugal, Diogo is an open sort, filled with curiosity and very relaxed, just like the reggae which is usually being generated from his headphones whilst he colours the world with his magic pens. His career as a designer began at Lisbon University where, during the second year of his course, he began to work for Pkage Design, where he remains to this present day. His style has undergone an evolutionary process as the result of the development of his own personal discoveries.

He describes his work as drawing with either digital treatment or analogue illustration. To further enhance his imagination he absorbs literally all he can from music, films, people, places....Street art is something he particularly identifies with. At present he works more or less on a national level, although that said, through his web site he has done work for France, Spain, England and Sweden, his work having been made more easily accessible through the Internet.

Nació en Cascais, Lisboa, Portugal, Diogo es abierto, con mucha curiosidad y sin ninguna prisa. Como el reggae que suele salir de sus cascos mientras colorea el mundo con sus bolis mágicos. Empezó la carrera de diseñador en la Universidad de Lisboa, y en el segundo curso empezó a trabajar para Pkage Design, lugar en el que sigue en la actualidad. La evolución de su estilo tiene que ver con el desarrollo y los descubrimientos personales.

El define su trabajo como dibujo con tratamiento digital o ilustración analógica. Para alimentar su imaginación absorbe todo lo que puede de la música, películas, personas, lugares... El street art es algo con lo que se identifica mucho. Actualmente trabaja básicamente a nivel nacional, aunque con el sitio web ha podido trabajar, para Francia, España, Inglaterra y Suecia. Internet hace más fácil la difusión de su trabajo.

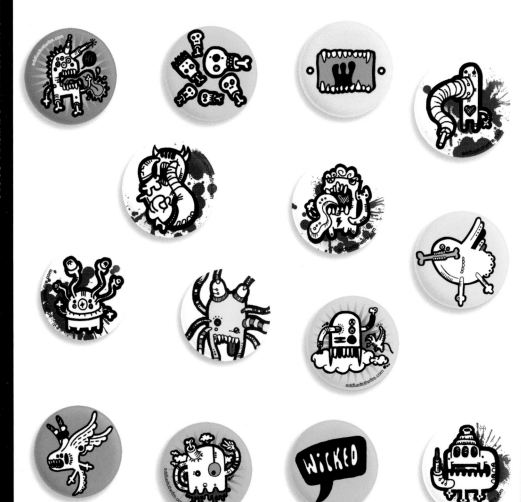

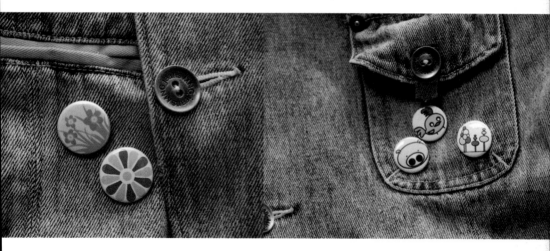

MAU STUDIO

UK

MAUstudio started at the end of 2005 by Manyi Au who is a graphic and web designer. Throughout the year, it has grown and many more fun products has been introduced: such as buttons, stationery, cellphone charms, jewelry and more. Most of MAUstudio's works used illustrations of animals designed by Manyi, which can be found on her pinback buttons and stationery sets. You may find floral and abstract designs as well. Manyi gets her inspirations from looking at books, magazines, shops, just about anything. With her love for animals, she continues to create these wonderful designs, and to share them with you.

MAUstudio fue fundado a finales de 2005 por Manyi Au, diseñadora gráfica y de páginas web. A lo largo del año, ha crecido y se han introducido muchos más productos divertidos, como botones, papelería, colgantes de móvil, joyería y mucho más. La mayoría de los trabajos de MAUstudio usaban ilustraciones de animales diseñados por Manyi, que se pueden encontrar en sus pins y artículos de papelería. También se pueden encontrar diseños florales y abstractos. Manyi se inspira viendo libros, revistas, tiendas, prácticamente con todo. Con su gusto por los animales, continúa creando estos maravillosos diseños y compartiéndolos contigo.

STUDIOCUORE

Italy

Studiocuore is a very small london based graphic design studio.
Founded in the end of 2006 by Fabio La Fauci, also coauthor of Blue and Joy and art director in Saatchi&Saatchi London.
Studiocuore's latest project "Ecuamor" has been exposed in Barcelona in 2006.
Further exhibition will follow both in Barcelona and London. A book is soon to be realesed.

Studiocuore es un pequeño estudio de diseño gráfico con base en Londres. Fundado a finales de 2006 por Fabio La Fauci, también coautor de Blue and Joy y director artístico de Saatchi & Saatchi Londres.
El último proyecto de Studiocuore, "Ecuamor", se expuso en Barcelona en 2006. Más exhibiciones tendrán lugar tanto en Barcelona como en Londres. Pronto se publicará un libro.

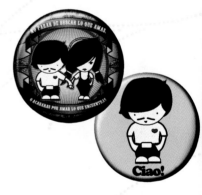

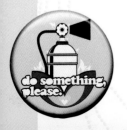

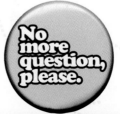

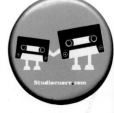

¡Que significa PAZ?

So, you are one of those "famous" humans

¡Sorpresa!

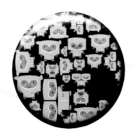

K

me encanta comer pan

Te quiero'

No more question, please.

Watch me.

STUDIOCUORE www.studiocuore.com info@studiocuore.com

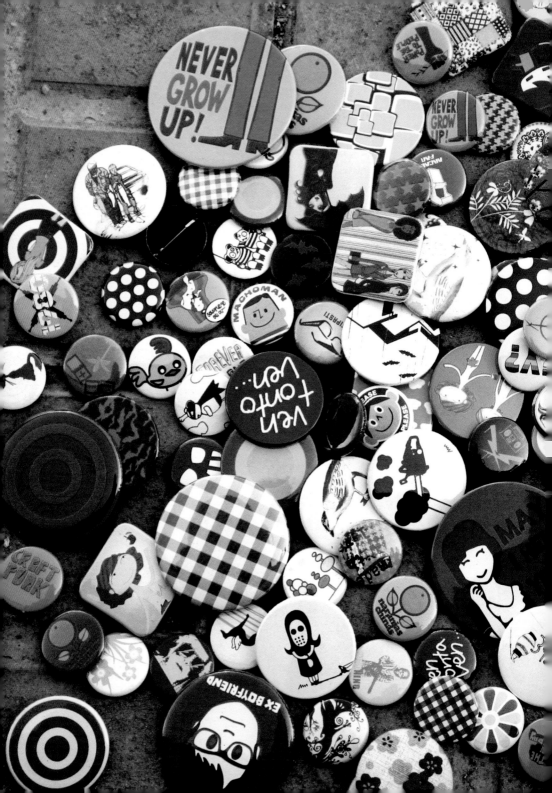

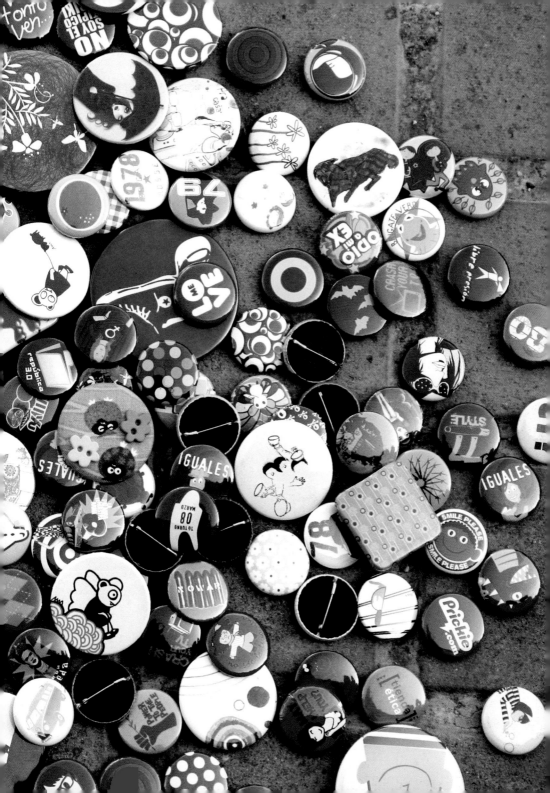

EVA ARMISÉN www.evaarmisen.com eva@evaarmisen.com

EVA ARMISÉN

Spain

With a focus on painting from recollection and holding solo exhibitions in Spain, France, Portugal and the United States, this artist always works simultaneously on other projects such as T-shirt and badge designs, publicity campaigns (coca-cola), customising trainers for Nike or a coffee maker for Bosch, creating the imagery for the children's spectacular "Sons de circ" by the El Valles Symphony Orchestra, or for the Calouste Gulbenkian foundation in Lisbon, or for the "Support for reading" conference, etc.

Se dedica a pintar desde que recuerda, a parte de exposiciones individuales por España, Francia, Portugal y Estados Unidos siempre ha trabajado paralelamente en otros proyectos como diseños de camisetas y chapas, campañas publicitarias (Coca-Cola), customización de una cazadora para Nike o de una cafetera para Bosch, realización de la imágen para el espectáculo infantil "Sons de circ" de la Orquesta Sinfónica del Vallés, creación de la imagen para el congreso de "Apoyo a la lectura" de la fundación Calouste Gulbenkian de Lisboa etc.

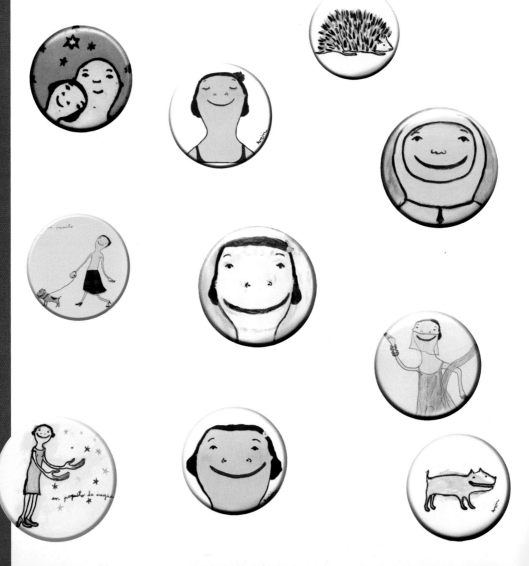

GASTON LIBERTO

Argentina

Born in Sierra Grande , Patagonia, Argentina. He studied Fine Arts and along with some fellow students created a Circus group which is still in existence and can be found on: www.circolapista.com.ar. The circus and the carnival are the source of this artists earliest childhood recollections, in effect his inspirational paradigm.

He has lived in Barcelona since 2000, inspired by this city's culture and its international artistic community. His work is inspired by "Latin American Magical Realism and Pop Surrealism", people, travel, nature, social events, music, electronics as well as all the chaos and anxiety of post-modernity as it seeks to be understood through art. For the last ten years this artist's work has included paintings, sculpture and illustration.

Nació en Sierra Grande, Patagonia Argentina. Estudió Bellas Artes donde creó junto a otros compañeros un grupo de circo que en la actualidad sigue vigente www.circolapista.com.ar. El circo y el carnaval son la fuente de sus primeras imágenes de pequeño, son su paradigma estético.

Desde el Año 2000 vive en Barcelona ciudad que le inspira por su cultura y por su comunidad artística internacional. Su obra esta inspirada en el Realismo Mágico Latinoamericano y en el Surrealismo pop, la gente, los viajes, la naturaleza, los acontecimientos sociales, la música, la electrónica, todo el caos y la ansiedad de la posmodernidad que busca entender a través del arte. Hace 10 años que se dedica a trabajar en pintura, escultura e ilustración.

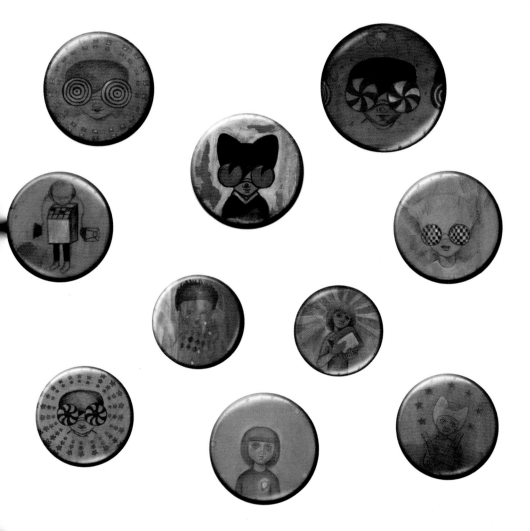

SERGE SEIDLITZ www.debutart.com www.sergeseidlitz.com mail@sergeseidlitz.com

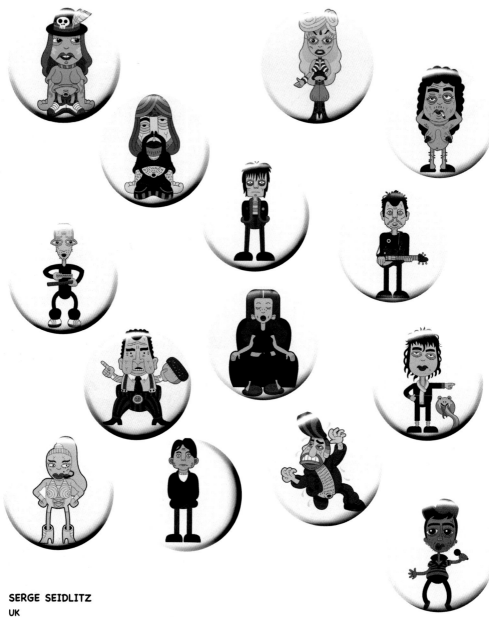

SERGE SEIDLITZ

UK

He has been working as an illustrator for two years and recently has worked on advertising campaigns for the dating agency Match.com which were seen in billboards all over London, and also for Vodafone which can be seen in airports throughout Europe.

Also he has been working closely with a small team of animators and motion graphic artist at MTV for a channel re-brand project which will be launched soon in "emerging markets" such as Turkey, Khazakstan, Ukraine and Iceland. His inspiration comes from all walks of life and a desire to draw.

Ha estado trabajando como ilustrador durante dos años y recientemente ha trabajado en campañas publicitarias para la agencia de contactos Match.com que se han visto en vallas publicitarias por todo Londres. También ha trabajado en publicidad para Vodafone, publicada en aeropuertos de toda Europa.

Ha estado trabajando de cerca con un pequeño grupo de animadores y artistas gráficos de MTV para un proyecto de la marca que se lanzará próximamente en "mercados emergentes" como Turquía, Khazakstan, Ucrania e Islandia.

Su inspiración viene de diversos aspectos de la vida y de un deseo de dibujar.

SERGE SEIDLITZ www.sergeseidlitz.com www.debutart.com mail@sergeseidlitz.com

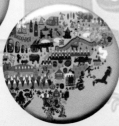
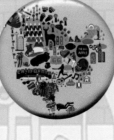
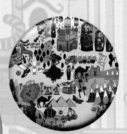

MALOTA www.malotaprojects.com me@malotaprojects.com

MALOTA

Spain

Mar Hernández "Malota" born in Jaén.
At 18 she began to study Fine Arts at the San Carlos Faculty in Valencia from where she graduated in 2002 and later assisted on courses and conferences on graphic design and illustration.
From 2003 to 2007 she worked for a graphic design and publicity studio in Valencia and in 2005 received the second prize for illustration at the INJUVE awards (Youth Institute, Madrid) and, a year later, received the national first prize for corporate identity at the Valencia Crea awards.
Her works have been published in various books such as Pictoplasma - The Character Encyclopaedia (Berlín), Revista Colectiva (Lima, Perú), Flatten magazine (Taiwan, China)...

Mar Hernández "Malota" nace en Jaén.
A los 18 comienza sus estudios de bellas artes en la Facultad San Carlos de Valencia, licenciada en el año 2002, posteriormente asiste a cursos y jornadas relacionadas con el diseño gráfico y la ilustración.
Desde 2003 hasta 2007 realizó trabajos para un estudio de diseño gráfico y publicidad en Valencia, en 2005 ganó un accesit de ilustración en el certamen del INJUVE (Instituto de la juventud, Madrid) un año después recibió el primer premio nacional de identidad corporativa en el certamen Valencia Crea.
Sus trabajos han sido publicados en diversos libros como Pictoplasma - The Character Encyclopaedia (Berlín), Revista Colectiva (Lima, Perú), Flatten magazine (Taiwan, China)...

DIEGO FERMÍN www.diegofermin.com contacto@diegofermin.com

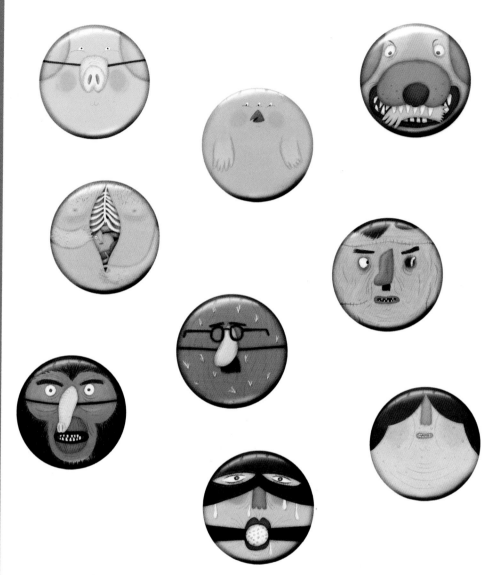

DIEGO FERMÍN

Spain

Diego Fermín, born in Zaragoza.
In 1997 he and Nefario Monzón created Tabasco Carrasco, through which he published his first comic strip book (Hoy comemos con Isabel).
This publisher (UDA) edited his second work in 2002, the twin ink Pop-up book Pet Pride.
From 2005 onwards he initiated his career as a professional illustrator with the book titled Pancho and the isle of Barataria (Government of Aragon). His works have been published, amongst others, in Pictoplasma and Nosotros Somos los Muertos.
La Sequía, his latest work, comprises 14 illustrated stories from Grassa Toro and is due to be launched in April 2007.
Diego is currently living in Toulouse (France).

Diego Fermín nació en Zaragoza.
En 1997 crea Tabasco Carrasco junto a Nefario Monzón, donde publica su primer libro de historietas (Hoy comemos con Isabel).
Es precisamente la editorial (UDA) quien edita su siguiente obra en 2002, el desplegable a 2 tintas Pet Pride .
A partir de 2005 inicia una carrera como ilustrador profesional con el libro Pancho y la ínsula Barataria (Gobierno de Aragón). Sus trabajos han sido publicados, entre otros, en Pictoplasma o Nosotros Somos los Muertos. En abril de 2007 aparecerá su próxima obra La sequía. Abecedario ilustrado, en la que ilustra 14 cuentos de Grassa Toro.
Actualmente reside en Toulouse (Francia).

ROB MANLEY
PETE FOWLER
UK

Pete Fowler born Cardiff,1969 has been working hard these last few years. His unique style of art and illusration has won him the support of those in the know both here in the U.K, Japan and around the world .His World of Monsterism toy figures has sold extensively since first released in the autumn of 2001.

He works with clients. Levi's/Cinch, Nintendo, Sony Playstation One, Kia Cars. Record sleeve and animation design.

Super Furry Animals sleeve design on albums 2 to 6, All SFA DVD assets and Animation, Video for Hello Sunshine...

Magazine Illustration work / Book design. Exposure (tokyo/London)and Ollie,Gasbook and Relax (all Japan).

Pete Fowler, nacido en Cardiff en 1969 ha estado trabajando duro estos últimos años. Su estilo único de arte e ilustración le ha ganado el apoyo de personas influyentes en el Reino Unido, en Japón y en todo el mundo. Sus figuras de Mundo de Monstruosidad se han vendido muy bien desde que se lanzaron en otoño de 2001.

Trabaja con clientes como Levi's/Cinch, Nintendo, Sony Playstation One, Kia Cars. Diseño de carátulas y de animación.

Diseño de las carátulas de los álbumes 2 al 6 de Super Furry Animals, recursos y animación del DVD de SFA, video para Hello Sunshine...

Trabajo de ilustración en revistas / diseño de libros. Exposure (Tokyo/Londres) y Ollie, Gasbook y Relax (todos en Japón).

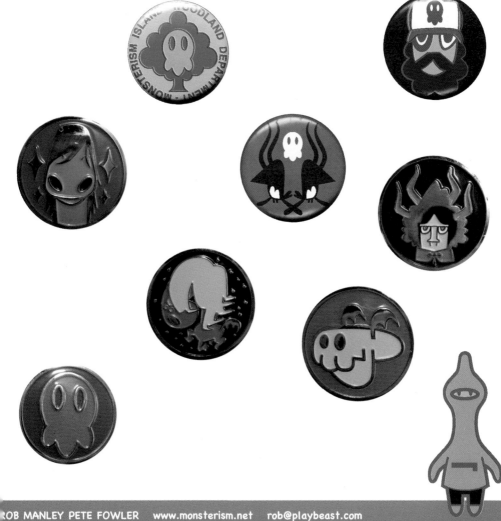

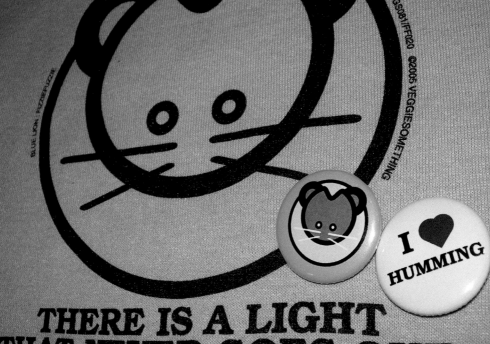

BLUE LION: FIZZIEFUZZIE

GS081/FFR20 ©2005 VEGGIESOMETHING

I ♥ HUMMING

THERE IS A LIGHT
THAT NEVER GOES OUT

I ♥ LICKING

FIZZIE FUZZIE

USA

Veggiesomething (aka James Liu) is a designer based out of Chicago, Illinois (USA). He was born in Pingtung, Taiwan and have loved design for as long as he could remember. His designs have been seen throughout the world via numerous art shows and have been featured in various publications and media outlets.

Thus far, Veggiesomething has created three character lines: FIZZIEFUZZIE, House of Liu, and United by Destruction!.

The design for these character lines highlights Veggiesomething,s love for modular designs that are bold, clean, clear, and concise.

Veggiesomething (alias James Liu) es un diseñador instalado en las afueras de Chicago, Illinois (USA). Nacido en Pingtung, Taiwán, siempre le ha encantado el diseño. Sus diseños se han visto en todo el mundo gracias a numerosas exposiciones de arte y se ha mostrado en varias publicaciones y medios de comunicación.

Hasta ahora, Veggiesomething ha creado tres líneas: FIZZIEFUZZIE, House of Liu, y United by Destruction!

El diseño de estas líneas resalta el gusto de Veggiesomething por diseños modulares que son atrevidos, limpios, claros y concisos.

MANEL MOEDANO www.biographics.de berlin@biographics.de

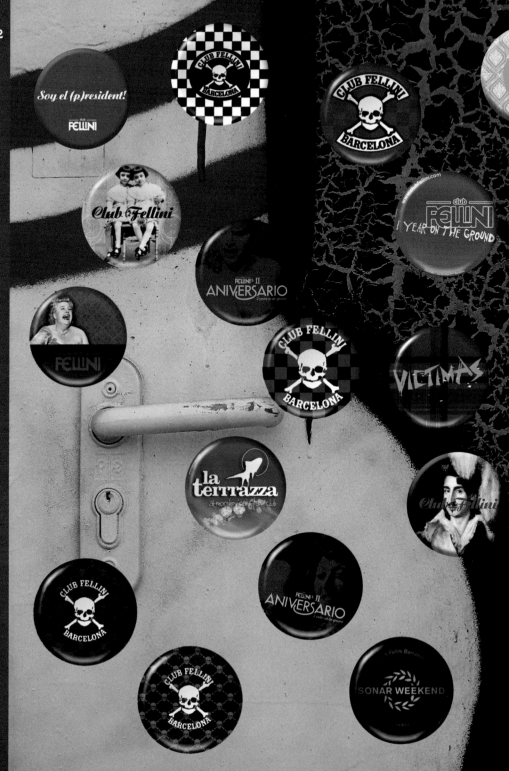

MANEL MOEDANO

Spain

Manel Moedano was born in Lleida and studied graphic design in Barcelona. In 1999 he settled permanently in Berlin.

He has worked for various studios and agencies, such as MetaDesign, Berlin, where he became part of Volkswagon's corporate image team. In 2002, he created his own studio Biographics Design, and focussed on projects associated with the world of music and art.

His projects include The SageClub Berlin, Sala Razzmatazz Barcelona and he has also been responsible, from the very beginning, for the image projected by Club Fellini, Barcelona. His work combines creative and artistic Mediterranean roots with a fresh spontaneity and a German influenced corporate structure, planning and printing system. In 2006 he was awarded the "Eulda European Logo Design Annual" for creating the logo for the music group "Culcha Candela".

Manel Moedano nació en Lleida , estudió diseño gráfico en Barcelona. En 1999 fija su residencia en Berlín.

Ha trabajado en diferentes estudios y agencias, como MetaDesign Berlín, dónde se incorporó al equipo de imagen corporativa de Volkswagen. A partir de 2002 crea su propio estudio, Biographics Design, enfocando los encargos dentro del mundo de la música y el arte.

Realiza trabajos para SageClub Berlín, Sala Razzmatazz Barcelona y desde su inicio es el encargado de toda la imagen para el Club Fellini, Barcelona.

Su trabajo combina unas raíces creativas y artísticas mediterráneas, con un aire espontáneo y fresco, y una estructuración y ordenación corporativa y tipográfica de influencias germanas. En el 2006 fué premiado con el "Eulda European Logo Design Annual" por la creación de la marca del grupo de música "Culcha Candela".

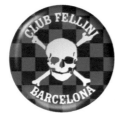
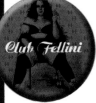
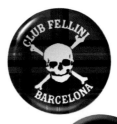
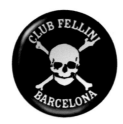

ITZÍAR GOÑI

Spain

He began in 96 by creating a brand of T-shirts and sweat shirts called "isthërica" and later went on to work on the graphic imagery and windows for "Imelda", a shop in Madrid, graphics for small companies and book covers and he also worked alongside the "unminuto" producer on the "Clio" Restart campaign (Renault), for which he created a marionette which was displayed on billboards. The marionette creations were based on "Pájaros en la cabeza", the disc by Amaral. The marionettes are made to order and an exhibition is currently being planned by way of an entirely personal and free project, to be held at the Rafael Pérez Hernando gallery.

Inspired by many factors, above all that of everyday life itself, big cities or smaller places with more CLASS but less "information" on what's actually going on in the world.

Comenzó en el año 96 creando una marca de camisetas y sudaderas llamada "ísthërica", mas tarde trabajó en la imagen gráfica y escaparates de la tienda "Imelda" en Madrid, imagen gráfica para pequeñas empresas, diseño para portadas de maquetas, colaboración con la productora "unminuto" en la campaña de "clio"Restart(Renault), para la que hizo un muñeco que se utilizó en vallas publicitarias. Diseñó y creó los muñecos del disco de Amaral , "Pájaros en la cabeza". Realización de muñecos por encargo a particulares, y actualmente esta preparando una exposición de muñecos como un proyecto totalmente personal y libre, que se presentará en la galería Rafael Pérez Hernando.

Se inspira en muchas cosas, sobretodo de la vida cotidiana, las grandes ciudades o en lugares más pequeños con más CALIDAD pero menos "información" de lo que ocurre en el mundo.

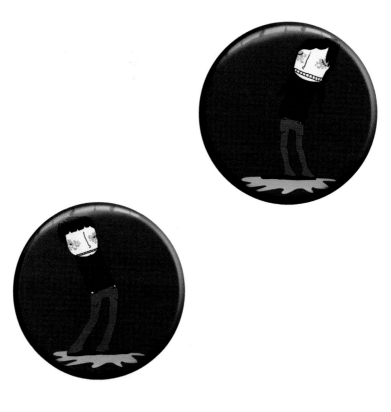

AGENTEMORILLAS www.agentemorillas.com contact@agentemorillas.com

AGENTEMORILLAS

Spain

Her prime vocation was to be a surgeon but over the years it came to her that closest she would ever come to handling a scalpel would be through her illustrations. After some self searching she decided to become an illustrator, also by vocation, but above all out of devotion. Her earliest publications were back in 2003. She has since that time developed a very personal style when it comes to relating stories, a style which has involved her in various projects and which includes fields from design through to art, and which have been published in various mediums and contributed to various exhibitions.

She also dedicates some of her time to creating badges, T-shirts and sweatshirts... with rather more personal illustrations. Illustrations taken from stories. Stories of love, hate, fear, frustration, happiness, her feelings on life and her perception of the world. She continues at the present time to make her way in the world and continues to relate her stories.

Su primera vocación fue ser cirujana, con los años se dio cuenta de que lo más cerca que estaría de manejar un bisturí sería a través de sus ilustraciones. Indagando en su interior terminó convirtiéndose en ilustradora, por vocación, pero sobre todo por devoción. Sus primeras publicaciones datan del 2003. Desde entonces ha ido creando un estilo muy personal a la hora de contar historias, estilo que la han hecho colaborar en distintos proyectos que comprenden campos que van del diseño al arte, publicado en diversos medios y participado en diferentes exposiciones.

Dedica también parte de su tiempo a crear chapas, camisetas, sudaderas... con sus ilustraciones más personales. Ilustraciones de historias. Historias de amor, de desamor, de miedo, de frustración, de felicidad, historias de sentimientos, de la vida y de cómo ella ve el mundo. Actualmente sigue abriéndose camino en este mundo y sigue contando historias.

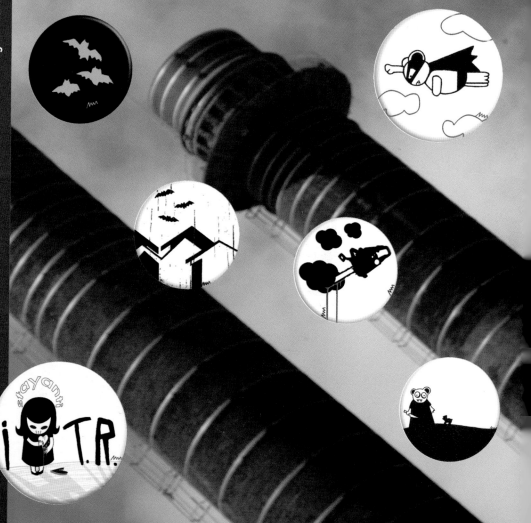

Agentemorillas

FEISTYELLE

USA

Leslie Yang started her women's accessories business, Feisty Elle, in winter 2005 out of a deepening love for creating one of a kind handmade accessories.

A fiber artist located in San Francisco, California, Leslie loves working with textiles and wool fiber as her particular forms of artistic expression. She draws a large part of her material from Chinese, Japanese, and Scandinavian textiles as their rich patterns are an inspiration for both their simplicity and vivid use of color.

Leslie loves thinking of and working out how different fibers and fabrics can be created into something completely different in form and function, and being able to contribute her creative work and energy to a thriving accessories market.

Leslie Yang empezó su negocio de accesorios para mujer, Feisty Elle, en el invierno de 2005 como resultado de su pasión por crear accesorios únicos hechos a mano.

Una artista de la fibra establecida en San Francisco, California, a Leslie le encanta trabajar con textiles y lana, que conforman su particular forma de expresión artística. Extrae buena parte de su material de textiles chinos, japoneses y escandinavos ya que sus ricos diseños son una inspiración tanto por su simplicidad como por su uso del color.

A Leslie le encanta pensar e imaginarse cómo diferentes fibras y telas se pueden convertir en algo completamente diferente en forma y función, y poder contribuir con su energía y su trabajo creativo a un mercado de accesorios en auge.

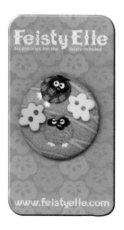
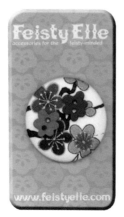
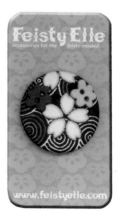
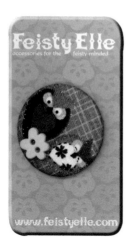

www.go-tam.com tam@go-tam.com

TAMAR MOSHKOVITZ

TAMAR MOSHKOVITZ

Israel

Tamar Moshkovitz has been drawing since he was a child. He graduated in audiovisual communication at the Wizo school of design (Haifa) in 2003.
His degree project was a short animated piece which was to receive numerous mentions at many of Israel's festivals.
His work has appeared in various publications, on television and in numerous art exhibitions around the world.
He currently lives in Tel Aviv.

Tamar Moshkovitz lleva dibujando desde su niñez. Se graduó en el departamento de comunicación audiovisual de la escuela de diseño Wizo (Haifa) en 2003.
Su proyecto de graduación fué un corto de animación y recibió diversas menciones en numerosos festivales de Israel.
Su trabajo ha sido mostrado en distintas publicaciones, televisión y diversas exposiciones de arte alrededor del mundo.
Vive en Tel Aviv y trabaja como diseñador freelance, ilustrador, animador, televisión, páginas webs, moda y diseño de muñecos. Tiene una amplia variedad de clientes.

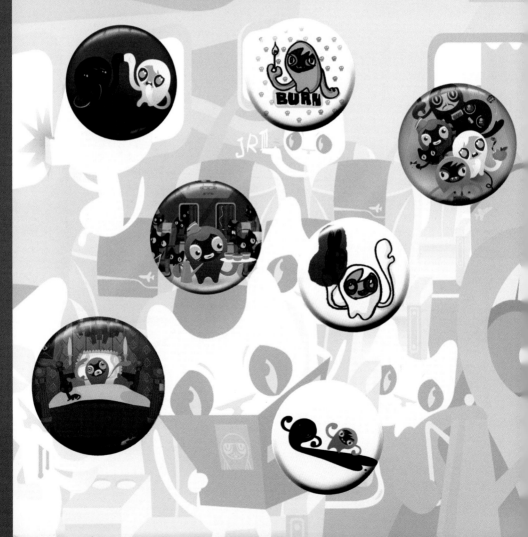

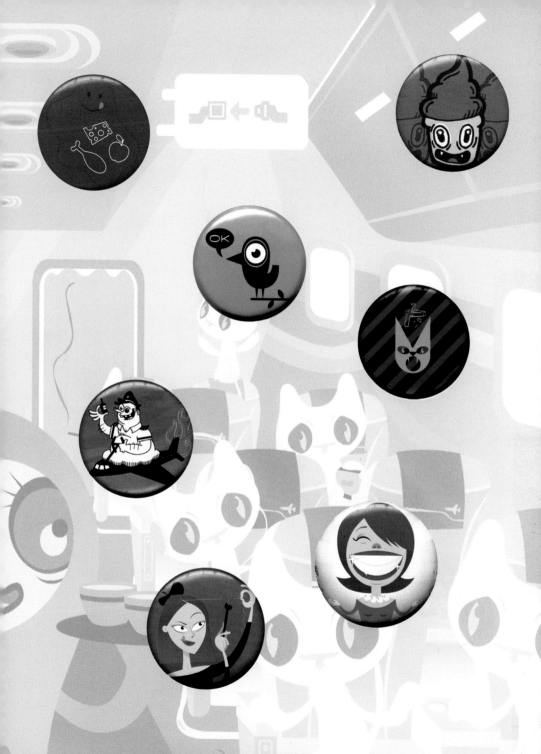

TAMAR MOSHKOVITZ www.go-tam.com tam@go-tam.com

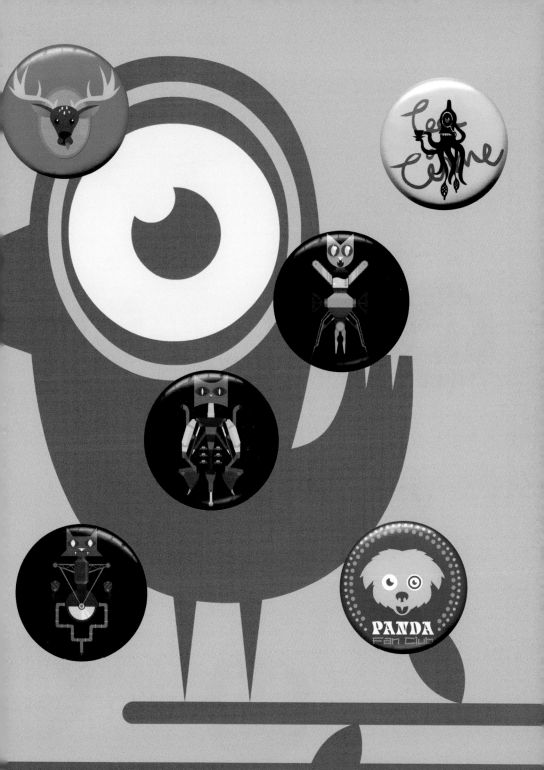

GRANVIA STUDIO Paloma García www.granviaestudio.com info@granviaestudio.com

GRANVIA ESTUDIO

Spain

Gran Vía was created in 2004 with a clear objective: to create a setting from where an "enriched dialogue" could take place between copywriters and clients, without the need for intermediaries. In effect, this is a small independent agency with a strong creative pulse. The philosophy being to achieve good results, making an effort to come up with unique, simple and effective ideas on a daily basis; works which bring a smile not only to the faces of those for whom they have been created, but also for them themselves.

Their belief is that advertising creativity is a faculty which is equally as passionate as it is complex and, for this reason, has to be enjoyed as such. The services on offer, all of which are infected with their philosophy, optimism and complicity, include graphic design, creativity and publicity strategy. Their strategy takes care of everything needed to establish an excellent market presence and to be able to provide clients with added value in every medium: graphic press, radio, television, external and above all below the line means, that is to say those non massive communication means, of which they are specialists.

Gran Vía nace en el año 2004 con una idea clara: poder crea un escenario donde se de un "diálogo enriquecedor" entre creativos y clientes, sin más intermediarios. Son una pequeña agencia independiente con un fuerte pulso creativo. Su filosofía es conseguir buenos resultados esforzándose día a día en hacer de ideas únicas, simples y potentes; trabajos que hagan sonreir a las personas que lo encargan y, como no, también a ellos mismos. Creen que la creatividad publicitaria es un oficio tan apasionado como complejo, y por ello es importante poder disfrutar con él Los servicios que ofrecen, contagiados de su filosofía ilusión y complicidad son diseño gráfico, creatividad estrategia de publicidad. Su concepto de estrategia desarrolla todo lo necesario para estar presentes en e mercado de la mejor manera posible y dar un valor añadid a cada cliente en cada soporte: prensa gráfica, radio televisión, exterior y sobre todo medios below the line, e decir aquellos medios de comunicación no masiva, en lo que están especializados".

JESUS GUERRA

Spain

It all began as a child, with a great love of comics such as Mortadelo y Filemón, Rompetechos, etc. . and likewise a love of creating caricatures.

Alter eight years studying psychology at university and, together with friends, having edited nine issues of a fanzine comic, he decided to adopt drawing as a profession and took the opportunity to hold a couple of exhibitions, at the same time entering competitions and working towards his first independent works and studying "Illustration" at art school.

He now has various works which have been published including posters, leaflets, covers, etc.

Todo empezó siendo niño por su gran afición a los comics de Mortadelo y Filemón, Rompe techos, etc. . Al tiempo que se divertía haciendo caricaturas.

Después de ocho años en la Facultad de Psicología y habiendo editado nueve números de un fanzine de comics hecho con algunos amigos / as, decidió dedicarse al dibujo y tuvo la oportunidad de montar un par de exposiciones, al tiempo que se presentaba a concursos y hacía sus primeros trabajos como autónomo, estudiando "Ilustración" en la escuela de arte.

Actualmente cuenta con varios trabajos publicados como carteles, trípticos, carátulas, etc.

CHARUCA www.charuca.net charuca@charuca.net www.charuca.net

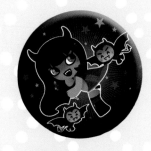

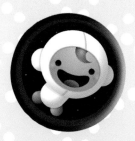

CHARUCA

Spain

Co-creator of Mondotrendy, born in Córdoba and currently established in Barcelona, where she created Charuca.net and accomplished her first works in the world of editorial illustration and publicity.

Her work is increasingly more orientated towards creating and merchandising characters, this doubtless being what she enjoys doing most, using internet as a means of communicating and working with clients all over the world.

Co-creadora de mondotrendy, nació en Córdoba y actualmente está afincada en Barcelona, donde creó Charuca.net realizando sus primeros trabajos en el mundo de la ilustración editorial y publicitaria.

Su trabajo cada vez se va orientando más hacia el diseño de personajes y su merchandising, pues es en lo que sin duda más disfruta, utilizando internet como medio de contacto para poder trabajar para clientes de todo el mundo.

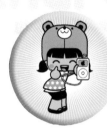

MISS GESCHICK & LADY LAPSUS Olga Bielawska & lady lapsus www.missgeschickladylapsus.de info@missgeschickladylapsus.de

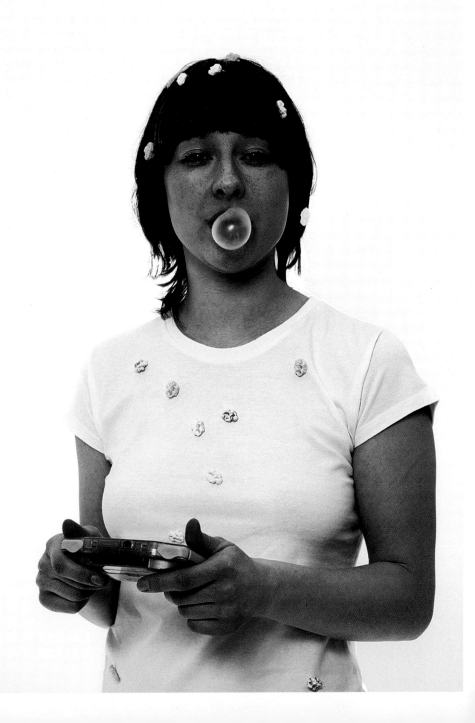

MISS GESCHICK & LADY LAPSUS

Germany

Olga Bielawska, born in Warschau in 1979 and Astrid Schildkopf, born in Nürnberg in 1980 have both graduated in product design at the Bauhaus-University in Weimar in february 2007. Already in may 2006 they founded their company "Miss Geschick & Lady Lapsus GbR".

We think that design is essential for our everyday life. Especially with our concept we try to improve that by being funny and effective at the same time. It is important for us create new perceptions by playing with different perspectives.

Olga Bielawska, nacida en Varsovia en 1979 y Astrid Schildkopf, nacida en Nürnberg en 1980 se graduaron en diseño de productos en la Universidad de Bauhaus en Weimar en febrero de 2007. En mayo de 2006 ya habían fundado su compañía "Miss Geschick & Lady Lapsus GbR".

"Creemos que el diseño es esencial para nuestra vida cotidiana. Especialmente con nuestro concepto, intentamos mejorar siendo divertidas y efectivas al mismo tiempo. Para nosotras es importante crear nuevas percepciones jugando con diferentes perspectivas".

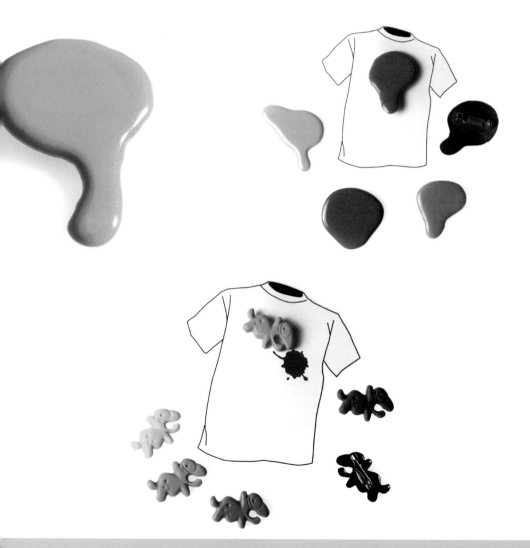

DGPH www.dgph.com.ar correo_ph@yahoo.com.ar

DGPH

Argentina

In 2005 Martin Lowenstein and Diego Vaisberg (both graphic designers) decided to make their way in the world of design with a rather special style all of their own. They began by creating a series of illustrations for different art and design magazines, a world of characters and creatures now representative of the studio itself. These illustrations appear in countless magazines including the IDN (Hong Kong), Belio (Spain), The Character Encyclopaedia- Pictoplasma (Germany),etc.. Projects and exhibitions such as Freakypeople in Russia, Munny Show in the USA, etc. Also images which appear on different products, produced in different countries, such as T-shirts, mobile phones, posters, stickers and soft toys. Finally, Red Magic (Hong Kong), the company specialising in dolls, invited them to create their own and personalise others, in effect the start of a new era. The studio has, as a result, became completely involved in the world of vinyl dolls, creating a completely new range of vinyl personalities requested from companies around the world.

En el 2005 Martin Lowenstein y Diego Vaisberg (ambos diseñadores gráficos), decidieron abrirse camino en el mundo del diseño con un estilo propio y particular. Asi comienzan a desarrollar una serie de ilustraciones, para diferentes revistas de arte y diseño, creando un mundo de personajes y criaturas, que hoy en día representan al estudio. Estas ilustraciones, figuran en incontables revistas entre las que se destacan IDN (Hong Kong), Belio (España), la enciclopedia de personajes de Pictoplasma (Alemania),etc. Proyectos y exposiciones como Freakypeople en Rusia, Munny Show en USA, etc. También en diferentes productos tales como camisetas, imágenes para teléfonos móvil, afiches, stickers, muñecos de peluche producidos en diferentes países. Finalmente, Red Magic (Hong Kong) empresa especializada en muñecos, los invita para crear sus propios muñecos y personalizar muchos otros, entrando en una nueva etapa. De este modo el estudio se mete de lleno en el mundo de los muñecos de vinilo, y preparan para el 2007 una nueva serie de personajes en vinilo solicitados por otras empresas en diferentes partes del mundo.

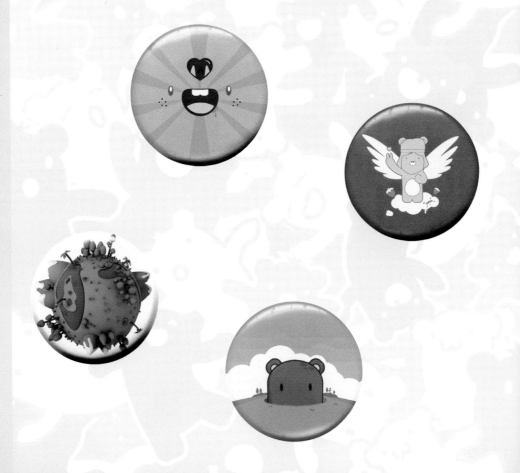

FANCY POP www.fancy-pop.net info@fancy-pop.net fancypop@telefonica.net

FANCY POP

Spain

They began in 2001 by creating their first badge catalogue for the Internet market. At that time the badges were already available in personalised designs.

In time their work extended to include not only badges but also magnets, T-shirts, dolls, etc, all these products having been specially created by the designer Gema Q, meeting their objective of creating a personal line for their online shop.

Empezaron en 2001 creando su primer catálogo de chapas para la venta en Internet. Entonces ya combinaban la oferta de chapas con diseños personalizados.

Con el tiempo lograron ampliar su campo de trabajo no sólo a chapas sino también a imanes, camisetas, muñecos, etc. productos creados especialmente por la diseñadora Gema Q, así consiguieron el propósito de crear una línea personal para su tienda online.

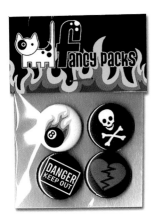

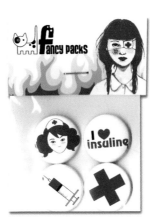

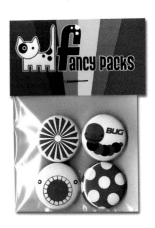

FANCY POP www.fancy-pop.net info@fancy-pop.net fancypop@telefonica.net

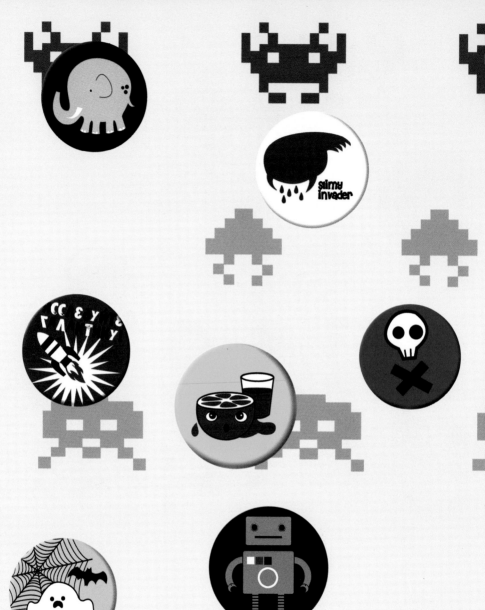

WC ART Izaskun Álvarez Gainza www.wcart.blogspot.com wcart.baterarte@gmail.com

WC ART
Izaskun Álvarez Gainza

Spain

She has a degree from the B.B.A.A Faculty in Leioa, in 2007, and is a graduate of the School for Plastic Arts and Design (Interior designer). Collective exhibitions she has taken part in include: Beca Talens de pintura, Barcelona.05. Novos Valores Diputación de Pontevedra, LOOP: The Festíval 05.XL y XLI Certamen de Artistas Noveles de Gipuzkoa, VII Bienal Pintor Laxeiro, Intercambio Ada Kassel, Beca-Convivencia ROJO "Terra de Sanxenxo", Femart '07, Mostra d´art de dones, Always Chapas, We Love Sneackers, Festival Decibelio de Arte Experimental, Getxoarte ´06, Festival Mini-metrajes, Mediart...
She is a member of the Punto Rojo collective, a member of Espacio Menos Uno in Madrid, director of Wc- art*, and currently works as both artist and designer.

Licenciada por la Facultad de B.B.A.A. de Leioa en 2007 y graduada por la Escuela de Artes Plásticas y Diseño (Interiorista). Entre sus exposiciones colectivas figuran: Beca Talens de pintura, Barcelona.05. Novos Valores Deputación de Pontevedra, LOOP: The Festíval 05.XL y XLI Certamen de Artistas Noveles de Gipuzkoa, VII Bienal Pintor Laxeiro, Intercambio Ada Kassel, Beca-Convivencia ROJO "Terra de Sanxenxo", Femart '07, Mostra d´art de dones, Always Chapas, We Love Sneackers, Festival Decibelio de Arte Experimental, Getxoarte ´06, Festival Mini-metrajes, Mediart...
Es miembro del colectivo Punto Rojo. Es socia del Espacio Menosuno de Madrid. Es directora del Wc- art*, y actualmente trabaja como artista y diseñadora.

ASIER DE LA FUENTE

Spain

Having studied Fine Arts at the Universidad del País Vasco, between 1996 and 2006, creating images has always been a great passion.

As a graphic designer he has created illustrations for food packs, product launches, greetings cards, 3D illustrations for stands, T-shirts, etc.

He has also designed web pages and done some animations.

He presently works as an interior designer, something which allows him to give free rein to his creativity in the world of illustration, this actually being his true vocation.

Estudió Bellas Artes en la (Universidad del País Vasco) entre 1996 y 2006 y siempre le ha apasionado la creación de imágenes.

Ha trabajado como diseñador gráfico, realizando ilustraciones para packs de productos de alimentación, presentaciones de productos, tarjetas de felicitación, ilustración en 3D de stands, camisetas, etc.

También ha diseñado páginas web y alguna animación.

En la actualidad trabaja como diseñador de interiores, que le permite dar rienda suelta a su creatividad en el mundo de la ilustración, que es su vocación.

FRAN BARBERO www.franbarbero.es info@franbarbero.es

FRAN BARBERO

Spain

Born in Granada, she is considered to be a person with a highly inquisitive mind who tries to have the clearest possible ideas and keep well away from topics or indeed anything which might be an obstacle in itself.

Currently working in publicity, as the art director for Publinovastudio.com, she also teaches at the Granada School of Art.

She very much likes to portray her opinions and reflections on life and the inspiration she takes from the world around her.

Nació en Granada, se considera una persona de mente muy inquieta, que intenta tener las ideas lo más claras posibles y huir de los tópicos y todo lo que le suponga un obstáculo para ser él mismo.

Actualmente se dedica a la publicidad. Trabaja como director de arte en Publinovastudio.com.

También es profesor en la escuela de Arte de Granada.

Le gusta representar sus opiniones y reflexiones sobre la vida, la inspiración la encuentra en el entorno.

HORNA ART

Spain

Having created and sold his own works since 1994, he began by sticking messages from the real world over conventional publicity which made them appear truly absurd and which, to him was quite frankly amusing. Horna is now an urban creator in Barcelona, something he expresses through the propaganda which he himself generates, with the aid of templates, stickers, posters, dolls or street actions. He creates his own campaigns in which the one who does the manipulating and selling is him self.

Lleva realizando obras donde se vende a sí mismo desde 1994. Al principio pegaba mensajes del mundo real sobre publicidad convencional consiguiendo que sonaran realmente absurdos y eso le parecía francamente divertido, ahora Horna es un creador urbano de Barcelona que se expresa mediante la propaganda que él mismo genera, ya sea con plantillas, adhesivos, posters, muñecos o acciones en la calle. Crea sus propias campañas en las que quien manipula y se vende es él.

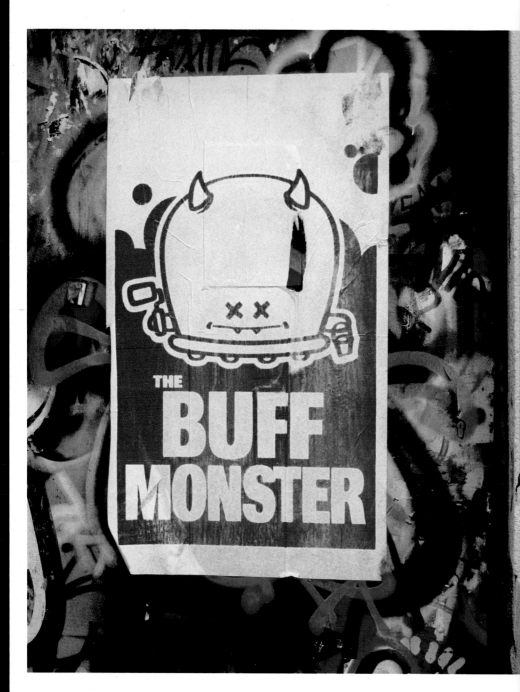

THE BUFF MONSTER www.buffmonster.com buff@buffmonster.com

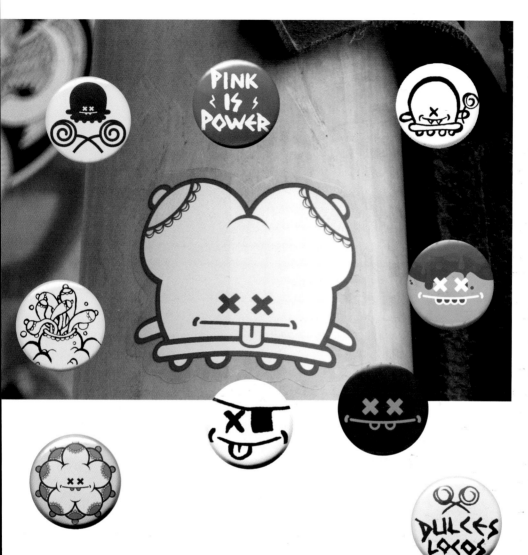

THE BUFF MONSTER
USA

Buff Monster comes from Hollywood and often cites graffiti, heavy metal, porn and ice cream as major influences on his work. He is primarily known for putting up thousands of hand silk-screened posters all across LA and as far away as Barcelona and Tokyo. Usually using found metal, he paints intricate scenes of oozing breasts, squirting vaginas and delicious fluffy clouds. He has worked on projects with Nike, Vans, Hurley, Vivid and Hustler, and just finished an installation with The Standard hotel. This year, the first signature vinyl toys will be released, as will plush toys, more clothing, and new silkscreen editions. Buff Monster works tirelessly day and night to expand the empire.

Buff Moster viene de Hollywood y normalmente cita los graffiti, el heavy metal, el porno y los helados como las mayores influecias en su trabajo. Se le conoce sobre todo por poner miles de posters serigrafiados por toda la ciudad de Los Ángeles y en lugares tan distantes como Barcelona y Tokyo. Normalmente usando metal, pinta intrincadas escenas de pechos rezumando, vaginas chorreando y deliciosas nubes esponjosas. Ha trabajado en proyectos en Nike, Vans, Hurley, Vivid y Hustler y acaba de terminar una exposición con el hotel Standard.
Este año saldrán los primeros juguetes sintonía de vinilo y peluches, más ropa y nuevas ediciones de serigrafía. Buff Monster trabaja sin descanso día y noche para expandir su imperio.

estudio@fernandezcoca.com

www.fernandezcoca.com

ANTONIO FERNÁNDEZ-COCA

ANTONIO FERNÁNDEZ-COCA

Spain

Antonio Fernández-Coca is an illustrator, university professor and writer. His work in the field of illustration has been published by various communication media, EL PAÍS, TERRA, TELEFÓNICA, UNICEF, UNESCO, FUTURA AIRLINES, ECOVIDRIO, the RBA publishing group, the Spanish Government and the European Community.
His illustrations have an original and unique style of their own in which nothing is quite what it appears at first sight.
To enjoy his works to the full a second scrutiny is virtually obligatory.

Antonio Fernández-Coca es ilustrador, profesor universitario y escritor. Su trabajo en el campo de la ilustración es publicado por distintos medios de comunicación, entre los que destacan EL PAÍS, TERRA, TELEFÓNICA, UNICEF, UNESCO, FUTURA AIRLINES, ECOVIDRIO, la editorial RBA, el Gobierno de España, y la Comunidad Europea.
Su ilustración tiene un estilo propio y original donde nada es lo que realmente parece a primera vista.
Una segunda lectura es siempre obligada para poder disfrutar al máximo de aquello que presenta.

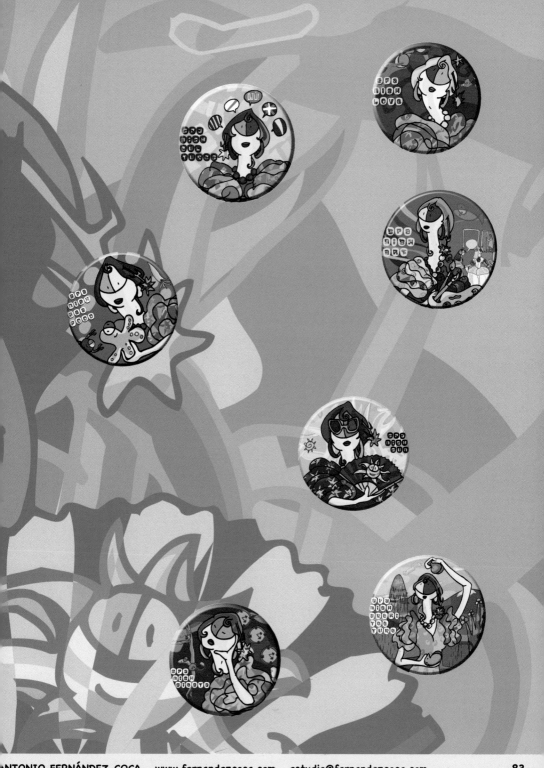

shelovesstars@gmail.com www.shelovesstars.com HANA BILLINGS

HANA BILLINGS

UK

"She loves stars is a little gift shop run by myself, Hana, with some extra help from friends & loved ones! I design small accessories & other sweet items, and also stock special products that i source from around the world.

Each piece in the shop is carefully chosen & we try to find unique and interesting gifts that compliment each other and make your home more colourful & fun!

Thank you so much to all our wondeful customers! we hope you continue to enjoy the shop & please let us know of any suggestions or improvements we could use. Happy shopping!"

"Le encantan las estrellas es una pequeña tienda de regalos que llevo yo misma, Hana, ¡con un poco de ayuda extra de amigos y seres queridos! Diseño pequeños accesorios y otros objetos y traigo a la tienda productos especiales de todo el mundo.

Cada objeto de la tienda se elige cuidadosamente e intentamos encontrar regalos únicos e interesantes que hagan tu hogar más colorido y divertido.

¡Muchísimas gracias a todos nuestros maravillosos clientes! Esperamos que sigáis disfrutando de la tienda y por favor hacednos llegar cualquier sugerencia o mejora que podamos usar. ¡Feliz compra!"

CAROLINE ATTIA

France

Caroline Attia is a graduate of the Ecole Nationale Supérieure des Arts Déco where she studied animation. She also studied illustration at the School of Visual Art (SVA) of New York. Since 2003 she works as an illustrator and graphic designer for prestigious companies such as Elle, The New York Times, Virgin, Universal, Cartier, La Poste and Paris Airports. She is represented fir illustration in France by Comillus, and for animation by Zanimation in the US. Her work has been shown in the character encyclopaedia publishd by Pictoplasma.

Caroline Attia es una graduada de la Ecole Nationale Supérieure des Arts Déco donde estudió animación. También estudió ilustración en la Escuela de Artes Visuales (SVA) de Nueva York. Desde 2003 trabaja como ilustradora y diseñadora gráfica para compañías de prestigio como Elle, The New York Times, Virgin, Universal, Cartier, La Poste y Aeropuertos de Paris. En ilustración la representa Comillus en París y en animación, Zanimation en EE.UU.
Su trabajo se ha mostrado en la enciclopedia publicada por Pictoplasma.

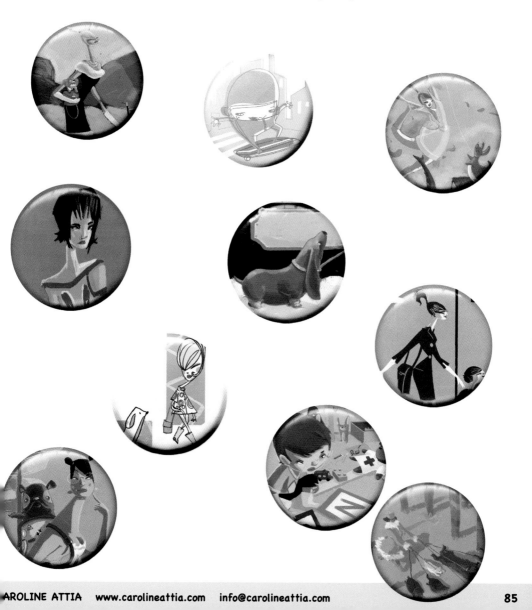

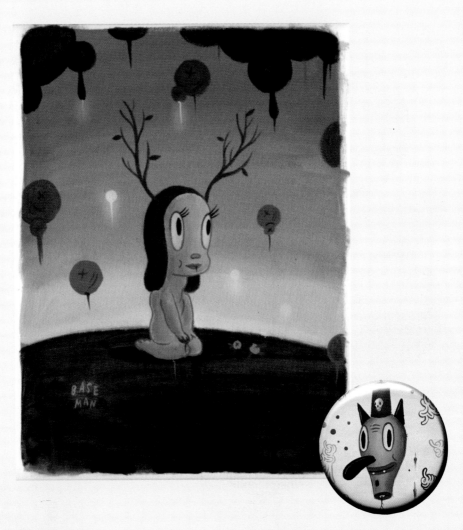

GARY BASEMAN

USA

Pervasive Artist, painter, TV/Movie Producer, Toy Designer, Humorist. Baseman has exhibited in Rome, Los Angeles, NYC, Taipei, Barcelona, and Berlin. He also had an installation at the Pasadena Museum of California Art and had a two man show at the Laguna Art Museum titled Pervasion. Mr. Baseman blurs the line between toy culture and fine art with his strong iconic images, both playful and dark, childlike and adult, id driven and thought provoking. Besides his painting, Mr. Baseman is the three-time Emmy award winning creator and executive producer of "Teacher's Pet," the critically acclaimed animated series and film. His artwork can also be seen in The New Yorker, Time, The New York Times, Rolling Stone, and on the best selling game "Cranium." . Entertainment Weekly Magazine named Baseman as one of the 100 Most Creative People in Entertainment.

Omnipresente artista. Pintor. Productor de cine y televisión. Humorista. Baseman ha expuesto en Roma, Los Ángeles, NYC, Taipei, Barcelona y Berlín. También expuso en el Museo de Pasadena de Arte de California y participó en una muestra de dos personas en el Museo de Arte de Laguna titulada Pervasion. Baseman difumina la línea entre la cultura del juguete y las bellas artes con fuertes imágenes icónicas, tanto traviesas como oscuras, infantiles y adultas, guiadas y que dan que pensar. Además de sus cuadros, Baseman ha ganado tres premios Emmy, es el creador y productor ejecutivo de "Teacher's Pet", la serie y película aclamadas por la crítica. Su trabajo artístico se puede ver en The New Yorker, Time, The New York Times, Rolling Stone y en el juego líder de ventas "Cranium". La revista Entertainment Weekly Magazine nombró a Baseman una de las 100 personas más creativas en el mundo del entretenimiento.

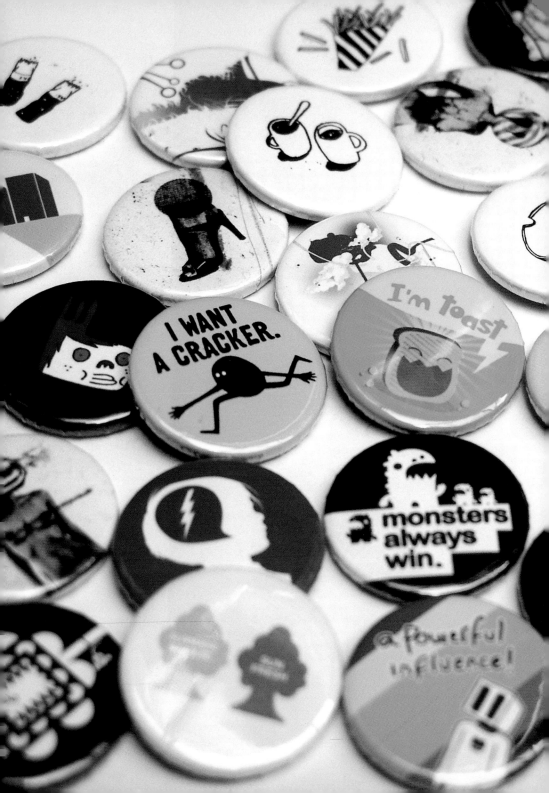

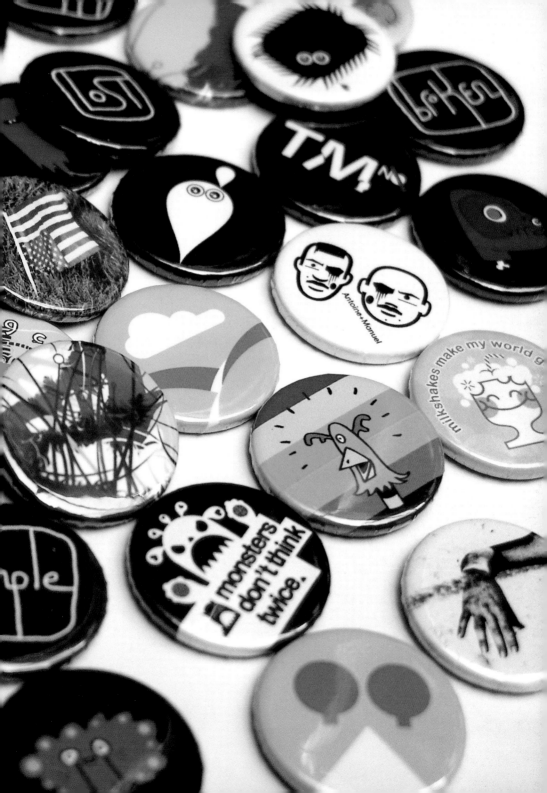

NARANJAS CHINAS

Spain

Naranjas chinas has been up and running since 2002. They seek ideas for their designs in literally everything which attracts attention, anything they take a liking to, films, conversations, travel...

They don't look to make anything too complicated or elaborate.

They particularly like to follow the latest trends from Japan and the USA but they also like to revive the classic styles from the 50's and 60's. Their ideas spring forth equally from taking a walk around Tokyo as leafing through a book on classic cereal box designs.

Naranjas chinas lleva funcionando desde 2002. Buscan ideas para sus diseños en todo lo que les llama la atención, en cosas que les gustan, películas, conversaciones, viajes...

No buscan hacer nada demasiado complicado ni elaborado.

Les gusta seguir las últimas tendencias de Japón y EEUU pero también rescatar clásicos de los 50's y 60's. Les pueden surgir las mismas ideas dando un paseo por Tokio o hojeando un libro sobre cajas clásicas de cereales.

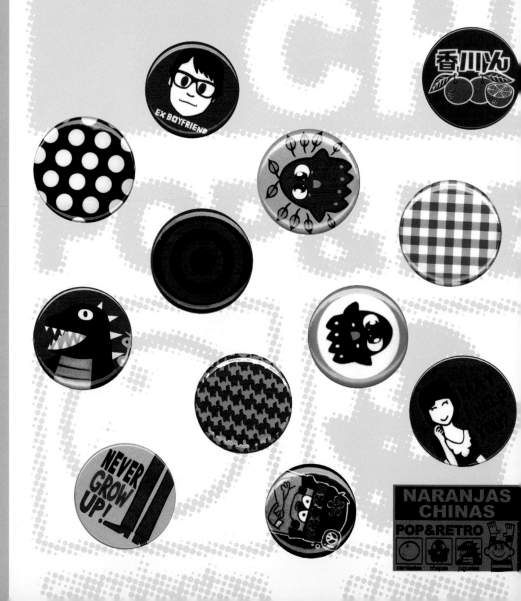

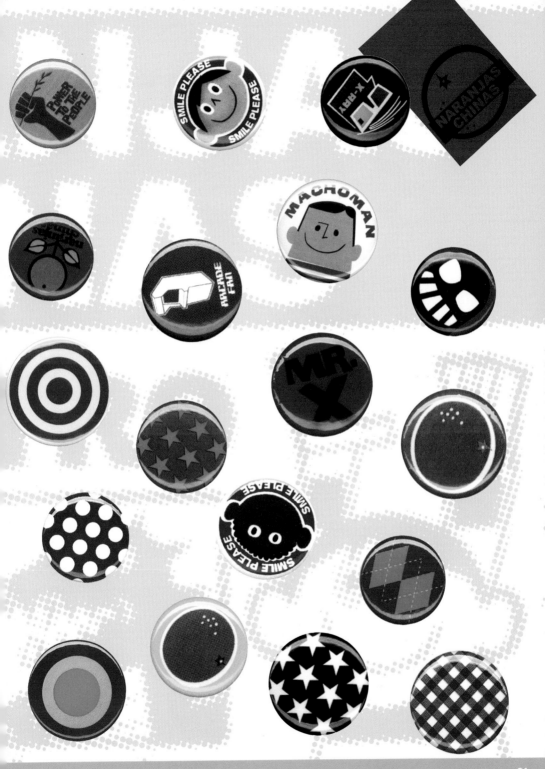

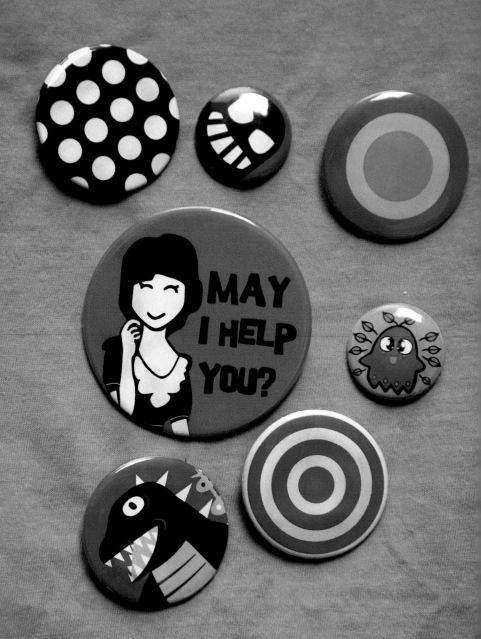

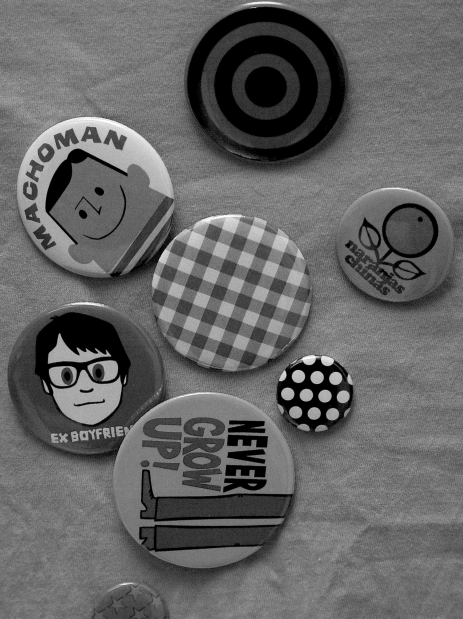

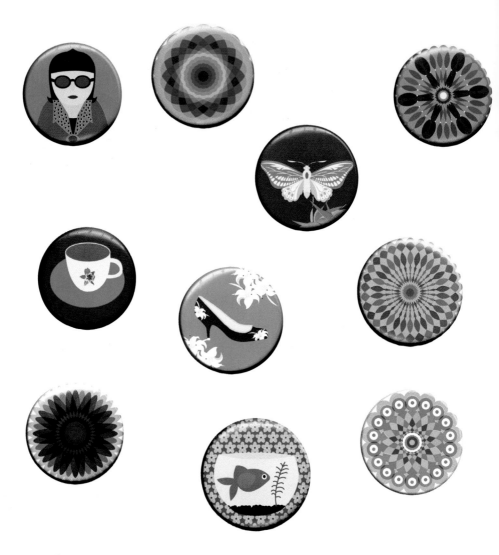

ESTUDIO NAVE

SARA PAOLETI & NATALIA VOLPE

Argentina

They originally got to know each other in the Graphic Design Faculty in Buenos Aires.

In 2003 they began to work together on a joint project by the name of "Studio Nave", they like to keep things simple, are inspired by colour, moved by Pop Art, interested by printed matter, have a passion for plants and nature and prefer used as opposed to new and travel as much as they possibly can. All of this has an influence on the type of designs they like to create and take an interest in. They came to Spain as the result of taking part in two competitions, one in 2002, celebrating the fourth hundredth anniversary of Quijote de la Mancha, in which they were awarded first prize in Argentina. In 2004, they participated in the travelling exhibition and were featured in the catalogue of posters entitled "Dios es Argentino", organised by the European Institute for Design.

Se conocieron en la facultad de Diseño Gráfico de Buenos Aires. En el año 2003 comenzaron a trabajar juntas en su proyecto "Studio Nave" , les gusta las cosas simples, les inspira el color, les emociona el arte popular, les interesa el papel impreso, les apasionan las plantas y la naturaleza y quieren más lo usado que lo nuevo y cada vez que pueden viajan. Todo esto, mezclado, influye en el diseño que practican y les interesa. Llegan a España a través de participar en dos concursos, en el 2002 por el IV Centenario del Quijote de la Mancha, lograron el primer premio en Argentina. Y en el 2004 participan en la muestra itinerante y del catálogo de afiches "Dios es Argentino", organizado por el Instituto Europeo di Desing.

CHAPALANDIA
POL MIQUEL & ESPERANZA VELASCO
Spain

Chapalandia was created in 2001 with the idea of bringing together various collectives with a view to expressing their concerns through badges. Designers, musicians, technicians and actors became involved in the project revealing their own individual ways of perceiving the world. The team at Elssons Comunicación (publicity agency) have developed both a strategy and a website for Chapalandia with a sound content.

They have actually become a reference portal for new trends and as a means of promoting artists who wish to become involved in badge design. Intent on promoting innovation, new products have been introduced such as personalised portraits and pictures of cars, all with a very unique and modern style of their own.

Chapalandia nació en 2001 con la idea de unir diferentes colectivos para expresar sus inquietudes a través de las chapas. Diseñadores, músicos, técnicos, actores han aportado su forma de ver el mundo y han participado en el proyecto. El equipo de Elssons comunicación (agencia de publicidad) desarrolló la estrategia y la web de chapalandia aportando solidez en sus contenidos.

Actualmente se han convertido en un portal de referencia para las nuevas tendencias y para la proyección de artistas que desean participar diseñando chapas. Con la intención de innovar se han añadido nuevos productos como retratos personalizados o cuadros de coches, todo ello con un estilo propio y actual.

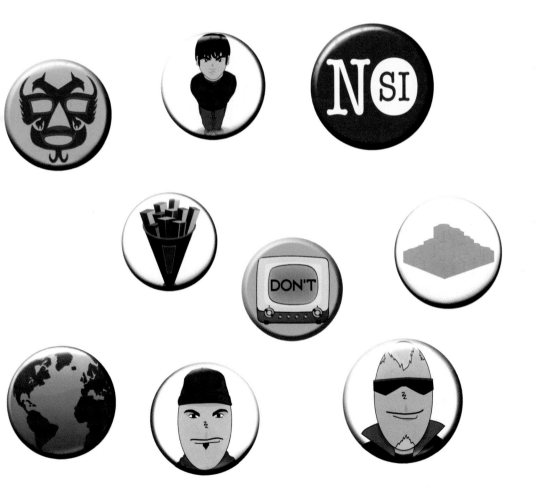

LA CAMORRA

Spain

La Camorra comprises a group of graphic designers who began by combining their work with freelance projects for friends and acquaintances, that is, until the time came when they were inundated and finally, two years ago, they decided to take the plunge, leave work and set up a studio.

Their work can't actually be defined by any one particular line of design, nor does there appear to be any clear influence over what they do, but in general they favour chance elements, the spontaneous ingenuity to appear in a multitude of amateur designs, punk aesthetics, an aptitude to settle on a design without flaunting its technique...

What they do like is to concentrate and become immersed in all that is going on around them.

La Camorra está formado por un grupo de diseñadores gráficos que empezaron compaginando trabajo, con trabajos freelance para amigos y conocidos hasta que llegó un momento en el que estaban saturados; decidieron dar el salto, dejar el trabajo y montar un estudio que ya ha cumplido dos años.

No pueden hablar de que haya una línea de diseño que los defina ni de que existan claras influencias sobre lo que hacen, pero en general les gustan las cosas accidentales, el ingenio espontáneo que puede verse en multitud de los diseños amateurs, la estética punk, la capacidad de resolver bien un diseño sin hacer alarde de técnica...

Les gusta fijarse en lo que hay a su alrededor y empaparse un poco de todo ello.

CHAPITAS A TUTIPLEN

Spain

It all began in 2005. In the beginning they only designed the badges which were then produced by other companies. That is until they decided to do all and invested in the necessary machinery and materials.

Since that time there has been no looking back, they now produce badges of all types, for everything from rock and roll groups to "cofradías de semana santa", (brotherhoods and sisterhoods in Easter parades).

Even though they have been involved with making badges for some time their "real" work is actually in the field of graphic design.

Comenzaron en 2005. Al principio solo diseñaba los modelos y enviaban las chapas para que la montaran otras empresas, hasta que se plantearo hacerlo todo y compraron la maquinaria y el materia necesario.

Desde entonces no han parado de fabricar chapas de todo tipo, desde grupos de rock & roll hasta "cofradías de semana santa".

Aunque las chapas les llevan bastante tiempo, su "verdadero" trabajo está en el campo del diseño gráfico.

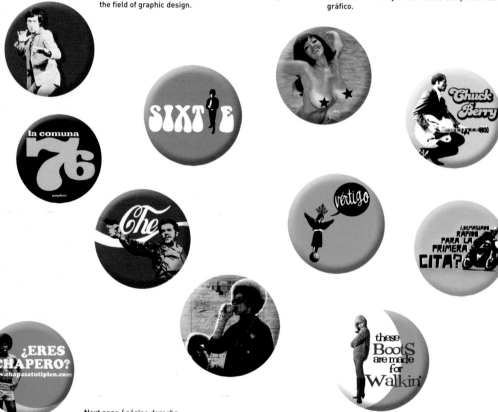

Next page / página derecha

ME&YU

UK

Me&Yu is a small clothing label with a difference - all designs are created and printed by them - worked on by hand so every garment you purchase from Me&Yu has it's own unique quality. Me&Yu is Angela Hulme & Gordon Cullerne and between them they have a combined knowledge of fashion, graphic design, art and photography. The label was created in 2003 out of the desire to work together to make clothes that combine these elements. Bold colours, strong graphic prints, hand-drawn text and illustrations all feature with diverse influences from popular culture, music, media, fashion and nostalgia. Me&Yu designs make a statement - but not an obvious one, using plays on words, subverting the everyday and adding a new twist to create a different meaning.

Me&Yu es una pequeña marca de ropa con una diferencia todos los diseños los crean y los imprimen ellos, se trabajan a mano, así que cada pieza de ropa que compra de Me&Yu tiene su propia calidad única. Me&Yu son Angel Hulme & Gordon Cullerne y entre ellos han combinado conocimientos de moda, diseño gráfico, arte y fotografía La marca se creó en 2003 partiendo del deseo de trabaja juntos para hacer ropa que combinase estos elementos Colores atrevidos, impresiones gráficas fuertes, texto dibujado a mano e ilustraciones aparecen con diversa influencias de la cultura popular, música, medios de comunicación, moda y nostalgia. Los diseños Me&Yu hace una declaración –pero no muy obvia- usando juegos de palabras, dando la vuelta a lo cotidiano y añadiendo u nuevo giro para crear un significado diferente.

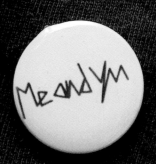

NAOSHI www.naoshii-u-iii.com naoooshi@hotmail.com

NAOSHI

Japan

She lives in Yokohama, Japan. She is a SUNAE artist. SUNAE is a Japanese word for "sand picture."
She feels free to create the SUNAE.
She likes many people to see dynamic, sensitive, fantastic SUNAE of NAOSHI! And, I have been designing clothes of +DECORA!, T-shirt and bag on my design is sold. She likes many people to see too!

Vive en Yokohama, Japón. Es una artista SUNAE. SUNAE es una palabra japonesa que significa "cuadro de arena".
El arte de Naoshi es dinámico, sensible y fantástico, y lo que más le gusta es que su arte sea reconocido por mucha gente.
Dentro de sus obras, también podemos encontrar diseños originales en camisetas, bolsos y ropa para el hogar.

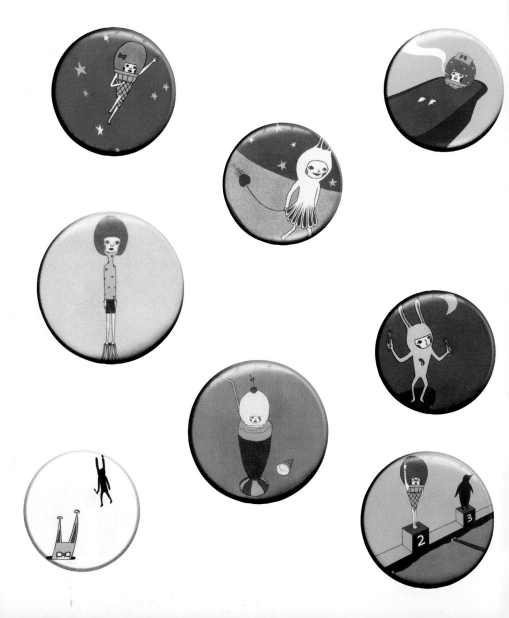

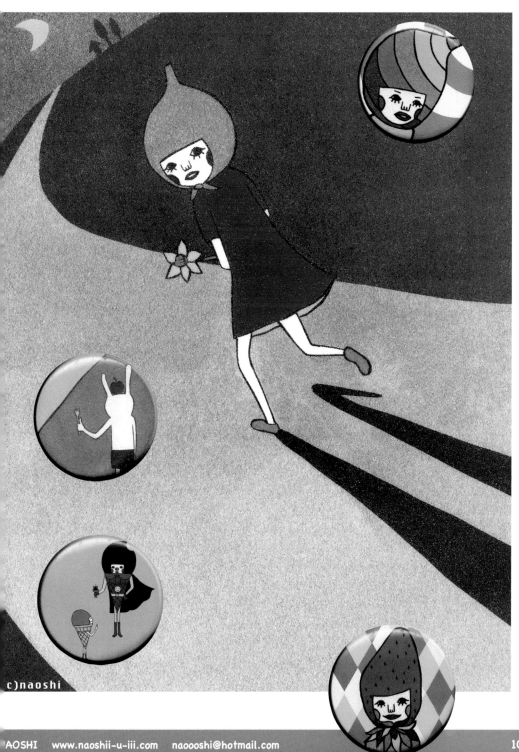

c)naoshi

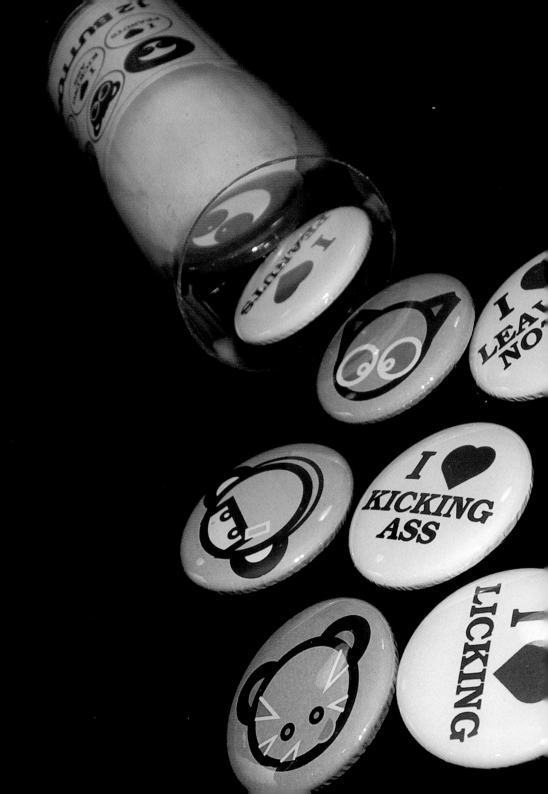

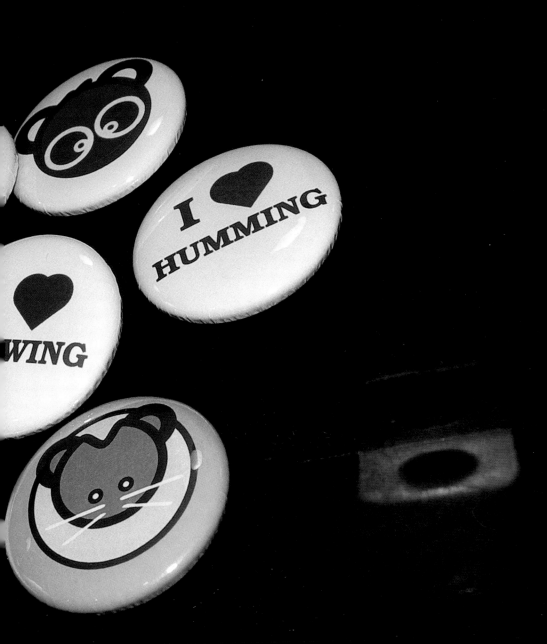

JULIE WEST www.juliewest.com hellojuli@gmail.com

JULIE WEST

UK

She spent her childhood taking art classes and volunteering at a local art gallery. She then went on to study art and graduated with a BFA in Illustration in 1998 from Milwaukee Institute of Art and Design. After spending a few years working as a print and web designer, various computer and design related elements began to surface in her work. Now her work is created with traditional means about half of the time - the rest being digital or a combination of the two.
Her work relies heavily on people and environments. Often quirky, bizarre, or ironic, After moving to England in 2005, Julie now spends her days in her studio, quite content that she makes things all day.

Pasó su infancia asistiendo a clases de arte y ofreciéndose voluntaria en la galería de arte local. Después pasó a estudiar arte y se graduó en ilustración en 1998 en el Instituto de Arte y Diseño de Milwaukee. Después de pasar unos años trabajando como diseñadora de grabados y de páginas web, empezaron a emerger en su trabajo varios elementos relacionados con el ordenador y el diseño. Ahora crea con medios tradicionales la mitad del tiempo – el resto es digital o una combinación de los dos medios.
Su trabajo se apoya fuertemente en gente y ambientes. A menudo rara, extraña o irónica, después de mudarse a Inglaterra en 2005, ahora Julie pasa los días en su estudio, satisfecha de poder hacer cosas todo el día.

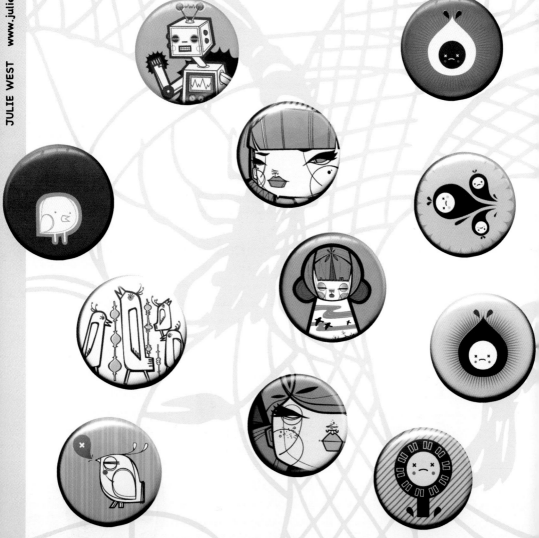

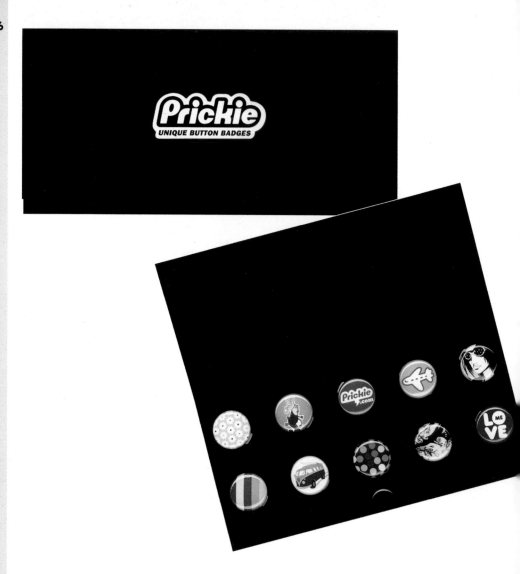

PRICKIE

Australia

Prickie.com opened in November 2005 and quickly became the first choice for funky button badges online.

The huge and diverse range of designs is supplied by a talented community of creative artists from all around the globe.

Prickie.com provides a platform where the inspirations from all these artists come together - a melting pot of wearable art.

Prickie.com abrió en noviembre de 2005 y pronto se convirtió en la primera opción para adquirir chapas originales online.

La amplia y diversa gama de diseños las proporciona una comunidad de artistas creativos con mucho talento de todo el mundo.

Prickie.com ofrece una plataforma donde la inspiración de todos estos artistas se une en un crisol de arte ponible.

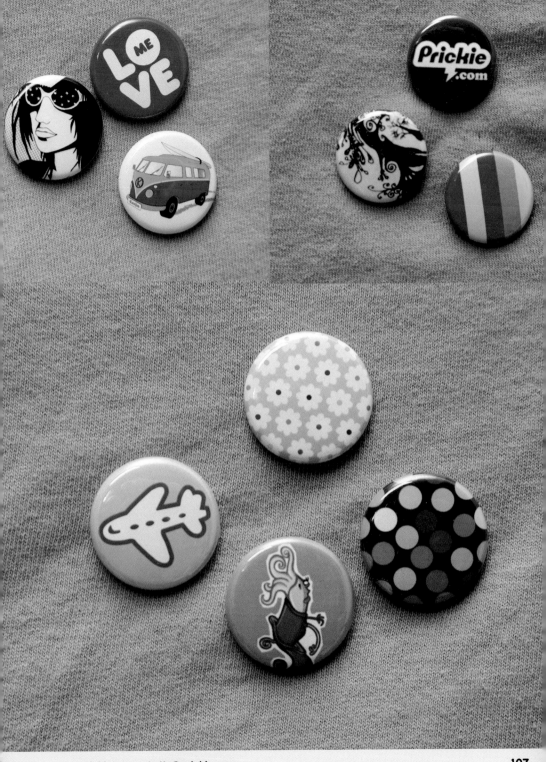

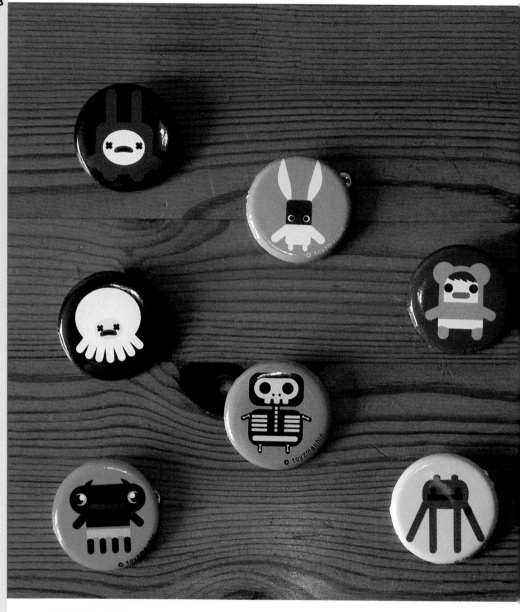

JULIEN CANAVEZES

France

He´s a graphic designer freelance since 1years I work a lot for magazine and the event companies.
He does web design, illustrations, flyers, logos...
He has make my studies in Paris with Lisaa, then intuit/lab.

Es diseñador gráfico freelance desde hace un año. Trabajó mucho para revistas y eventos de compañías.
Hace diseño web, ilustraciones, volanderas, logos...
Ha realizado sus estudios en París con Lisaa, después con intuit/lab.

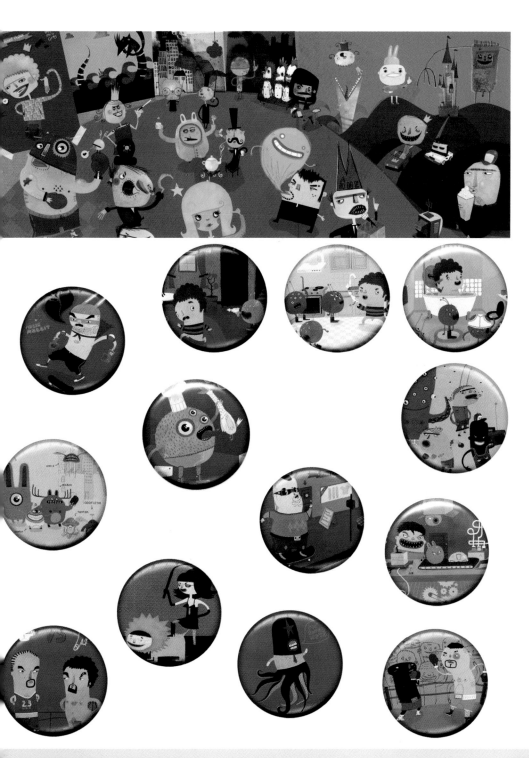

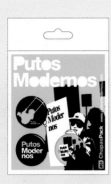

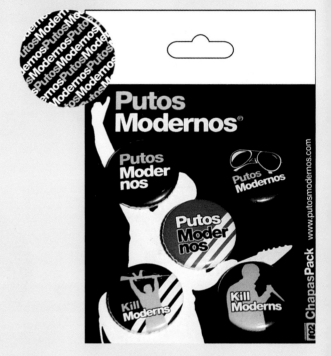

PUTOS MODERNOS

Spain

Putos Modernos is a creative adventure, at the same time, a radical brand of clothing, founded in Barcelona in 2006 precisely to ridicule the most recalcitrant fashion victims, these being a primary source of inspiration. The Putos Modernos collection includes all types of garments: T-shirts, badges, jackets and sweatshirts. The garments come with silhouettes and screen printed messages stamped on vinyl.

They operate via the Internet where their T-shirts can be purchased both instantly and exclusively on their webpage. But the Putos Modernos universe doesn't end here, as all the best people know, their message is also transmitted through music and Putos Modernos Dj's are currently all the rage in many of Barcelona's fashionable establishments. And, as we all know if you can't beat 'em, join 'em!

Putos Modernos es una aventura creativa, a la vez que una reivindicativa marca de ropa fundada en 2006 en Barcelona para ironizar precisamente, sobre los fashion-victims más recalcitrantes. Estos últimos son su principal fuente de inspiración. La colección de Putos Modernos incluye todo tipo de prendas: camisetas, chapas, chaquetas y sudaderas. Son prendas con siluetas y mensajes estampados en vinilo y serigrafía.

Su base operativa es Internet, por lo que sus camisetas se venden de momento y en exclusiva en su página web. Pero ahí no acaba el universo Putos Modernos, transmiten su mensaje como mejor saben, con la música, y es que los Putos Modernos Djs están causando furor en varios locales de moda de Barcelona.

¡Ya sabes, si no puedes con tu enemigo, únete a él!

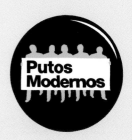

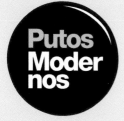

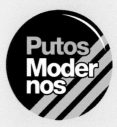

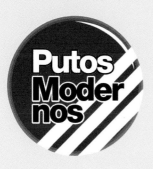

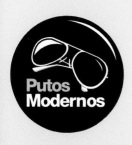

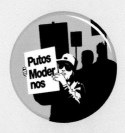

CUPCO! Lucas Temby www.cupco.net momo@cupco.net

CUPCO!

Australia / Japan

CUPCO! was started on the streets of Tokyo, Japan in the year 2000 by Emperor of CUPCO! Lucas Temby as he frolicked on his skateboard and put stickers everywhere and married his Empress Mayumi Temby. In the last 5 years CUPCO! has sent out over 3000 free stickers to people around the world.

Get your free stickers at cupco.net. CupcoDolls started a few yers later and are now the greatest hand-made plush in all the world! CUPCO! inspiration comes form the NEWS, The Simpsons, AUstralia, the street, Japan, and friends: APAK, Wrecks, Bwana. MCA and heroes Biskup, Baseman. CUPCO! is currently working on projects with Converse, Red Magic Hong Kong, Playtimes Magazine and planning exhibitions in Los Angeles, Barcelona and Sydney.

CUPCO! empezó en las calles de Tokyo, Japón en el año 2000 con el Emperador de CUPCO! Lucas Temby, mientras jugaba con su monopatín y ponía pegatinas por todas partes y se casó con su Emperadora Mayumi Temby. En los últimos 5 años CUPCO! ha enviado 3000 pegatinas gratis por todo el mundo.

Consigue tu pegatina gratis en cupco.net. CupcoDolls salió unos años más tarde y ahora son los mejores peluches hechos a mano del mundo. Su inspiración viene de las noticias, Los Simpsons, Australia, la calle, Japón, y amigos: APAK, Wrecks, Bwana. MCA y héroes Biskup, Baseman. CUPCO! trabaja en la actualidad en proyectos con Converse, Red Magic Hong Kong, la revista Playtimes y planea exposiciones en Los Ángeles, Barcelona y Sydney.

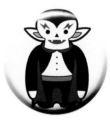

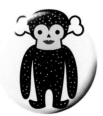

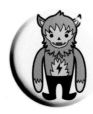

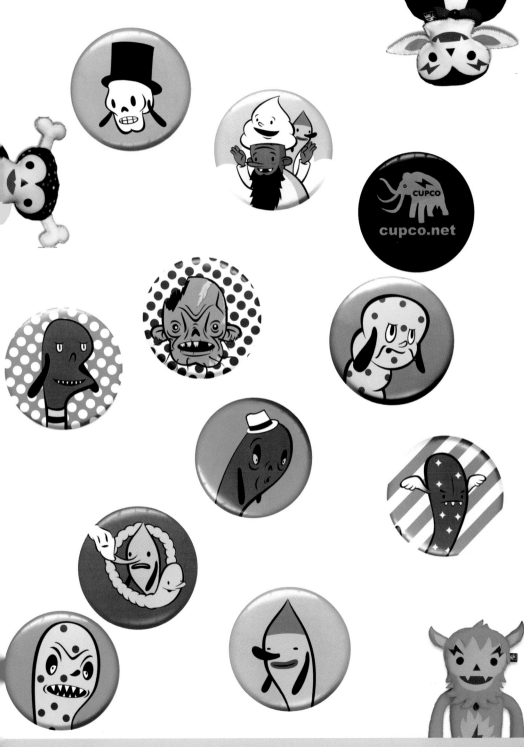

CUPCO! Lucas Temby www.cupco.net momo@cupco.net

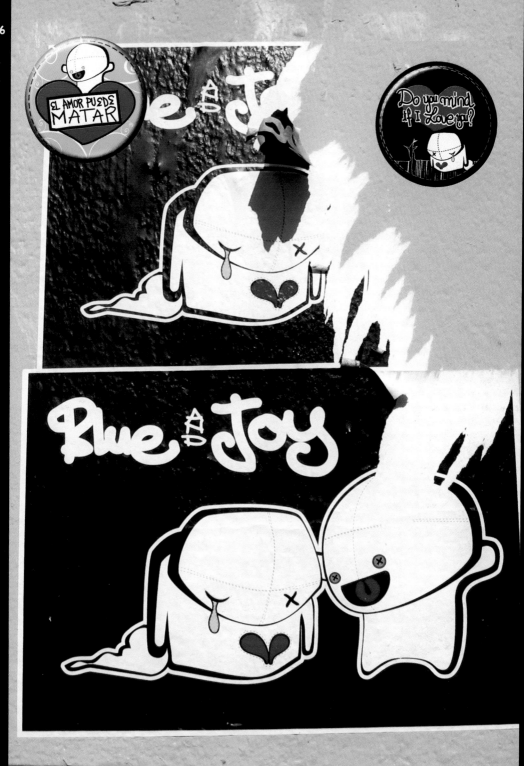

BLUE AND JOY

Itali

Blue and Joy are two unlucky puppets full of broken dreams. Blue, despite his sad look, is the happiest creature you could meet, while Joy, despite his happy face, is the saddest puppet in the world Together they take failure to an unexplored level. Blue and Joy have also faced 6 discouraging exhibition across Barcelona, Milan, Roma y Ibiza, and are now working on the seventh in London.

Blue y Joy son dos marionetas desafortunadas llenas de sueños rotos. Blue, a pesar de su mirada triste, es la criatura más feliz que puedas conocer, mientras que Joy, a pesar de su cara alegre, es la marioneta más triste del mundo. Juntos llevan el fracaso a un nivel inexplorado. Blue y Joy también han hecho frente a 6 exposiciones desalentadoras en Barcelona, Milán, Roma e Ibiza y ahora están trabajando en la séptima en Londres.

KITCHEN

Spain

Kitchen, the publicity agency founded in 2002, is currently made up of a team of 30, all with different backgrounds in creating, planning, strategy and accounts and who between them cover extensive terrain throughout the design world.

They work with advertisers such as Fib Heineken, Fnac, Kia, Wines from Spain (worldwide promotion of Spanish wines), Master Series Madrid, MultiOpticas,...

In the five years since they began, they have received TV awards, graphic and corporate identity at various festivals (FIAP, New York Festivals, Laus and CdC).

For many their designs do in fact represent an identity.

La agencia de publicidad Kitchen se fundó en mayo de 2002. Actualmente está formada por 30 personas que provienen de diferentes experiencias en creación, planificación estratégica y cuentas, lo que ayuda a abarcar un amplio terreno en el mundo del diseño.

Trabajan con anunciantes como Fib Heineken, Fnac, Kia, Wines from Spain (promoción de vinos de España en el mundo), Master Series Madrid, MultiOpticas,...

En estos 5 años han conseguido premios en TV, gráfica e identidad corporativa en diferentes festivales (FIAP, New York Festivals, Laus y CdC).

Sus diseños son una identidad para muchos.

ECHE MODE
O & THE BUNNYMEN
NZ FERDINAND
RISSEY
NESS
IES
ACEBO
SSOR SISTERS
STR
BRUT
SHA
OR
CUT

ORS
FUTUREH
GELB + ´SNO ANGEL
JAY JOHANSON
KITTIN
OSOULWAX (PRESENTS NIT
IONS LIVE
2MANYDJ´S + JUSTICE)
SUNDAY DRIVERS

RE SCIENTISTS
TIERSEN
SMOKE
& FLEXOR
SOS
IK EULBERG
SMAGGHE
HOLDEN
FER CARDINI
OOKS
MMOND INF
ET FEAT
EL MAYER
N FAKE
S OF NOI
AKES
K
PITCHER DJ
R

ROSE MOVEMENT

NO CONCIERTOS CINE AMANECERES
TEATRO DANZA PLAYA ARTE VIDA

FIBERFIB.COM

Intermón Oxfam

W●RLD

esta es la
CHAPA FIBER

esta es la
CHAPA FIBER

esta es la
CHAPA FIBER

FIBER

FIBER

FIBER

NO HAY MÁS QUE DECIR

REBABA www.rebaba.com info.rebaba@gmail.com

REBABA

Spain

Rebaba was established by Nicolas Roldán in 2006.

The design of his badge creations are not based on graphics but are the result of experimenting with a combination of recycled materials, textiles, reflective substances..., resulting in a very original end product.

Rebaba fué fundada por Nicolas Roldán en el año 2006.

No basa el diseño de sus creaciones de chapas desde la gráfica si no desde la experimentación con la combinación de materiales reciclados, textiles, reflectantes..., consiguiendo un producto final muy original.

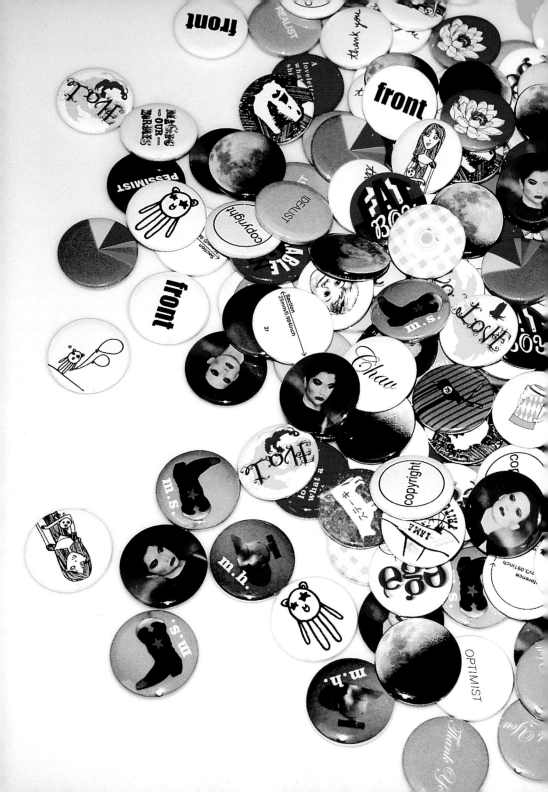

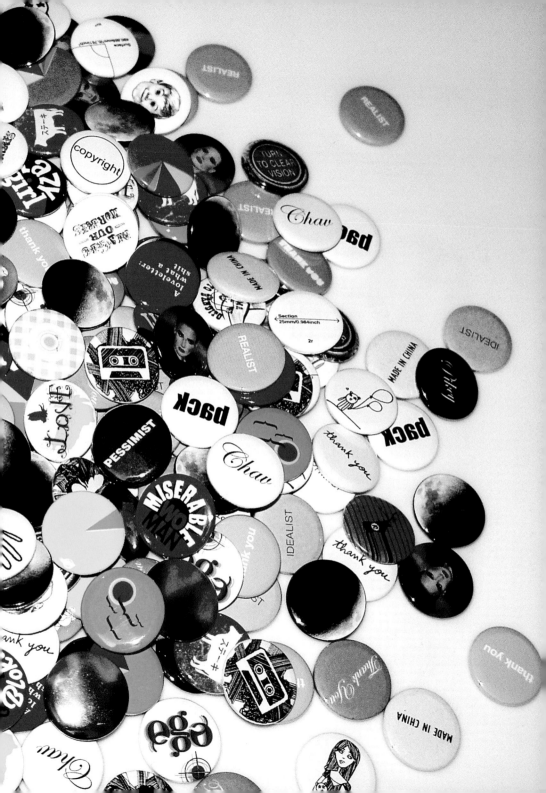

info@chapitas.com www.chapitas.com CHAPITAS.COM

CHAPITAS.COM

Spain

This company was created in 2004.
Initially they designed illustrations for badges, later branching out to include other products such as magnets, key rings and mirrors and before long progressing on to T-shirts with vinyl transfers or screen printing.
They are also involved with other businesses including graphic designs in general, web pages, large format printing, vehicle labelling, neon signs, printing on marquees, brochures, cards, decorating premises, etc.

Fundaron la empresa en el año 2004.
Empezaron diseñando ilustraciones para chapas, consiguiendo abarcar más tarde otros productos como imanes, llaveros, espejos y puntualmente camisetas realizadas con estampación en vinilo o serigrafía.
También se dedican a otros negocios, diseño gráfico en general, páginas web, impresión en gran formato, rotulación de vehículos, luminosos, impresión en lonas, folletos, tarjetas, decoración de locales, etc.

chapitas.com

morcilla

GAFIPASTI

MARBELLA VICE

NO SOY EL TIPICO FRIKI

info@chapitas.com www.chapitas.com CHAPITAS.COM

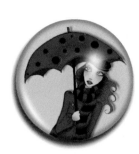

chapitas.com

PHIL CORBETT www.philcorbett.com phil@philcorbett.com

PHIL CORBETT

UK

Inspired by nature, particularly animals and with an innate inability to draw realistically Phil Corbett produces beast after beast of strange, cartooni, twisted, little creatures. He has a penchant for drawing cats, although admitting to never wanting to own one as a pet, claiming to be more of a dog person. A lot of his work depicts animals suffering, but he'd never hurt an animal; he can't even kill insects. His work is very tongue in cheek, mixing the cute with the cruel.

This is a traditionally misunderstood genre, he's discovered, as he struggles to find an open minded publisher for his Kitten Parasite book. "All the companies are turning me down, which is surprising as everyone loves parasites and kittens. It's funny getting them returned from a publishing house in a pristine condition so that I know no one has bothered to look inside. It's a shame but hopefully someone would take a chance with it,"he comments.

Inspirándose en la naturaleza, en especial en los animales y con un habilidad innata para dibujar de forma realista, Phil Corbett produc bestia tras bestia de criaturas extrañas, retorcidas, pequeñas y d cómic. Tiene predilección por dibujar gatos, aunque admite que n quiere tener uno de mascota y asegura que le van más los perros Gran parte de su trabajo representa animales sufriendo, pero nunc haría daño a un animal; ni siquiera puede matar un insecto. Su trabaj es muy irónico, mezclando lo bonito y lo cruel.

Este es un género tradicionalmente incomprendido, lo ha descubiert mientras lucha por encontrar un editor sin prejuicios para su libr Kitten Parasite (Parásito de gatito). "Todas las compañías m rechazan, lo cual es sorprendente, porque a todo el mundo l encantan los parásitos y los gatitos. Tiene gracia que te los devuelva de una editorial nuevecitos, así sé que nadie se ha tomado la molesti de abrirlos. Es una pena, pero con un poco de suerte alguien le dar una oportunidad," comenta.

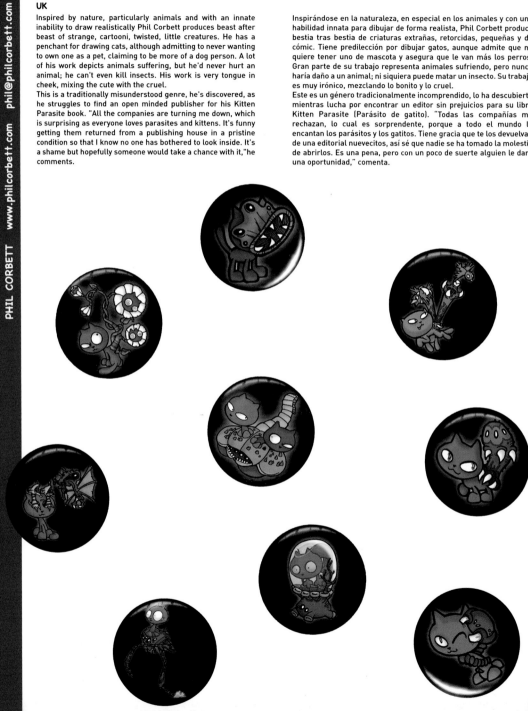

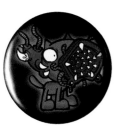

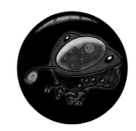

www.myspace.com/ktesnuko ktesnuko@hotmail.com

KTESNUKO CLARA HERNÁNDEZ SOLSONA

KTESNUKO

Spain

Clara Hernández was born in Solsona, studied tile design and ceramics and received an honourable mention at Cevisama in 2004, since which time she has worked as a designer on CAD/CAM processes.

She likes to experiment with techniques by way of defining her own style both in her painting and illustrations. She usually works mostly with cardboard and wood and acrylic spray "markers". Collage features regularly in her work, the protagonists being book pages with curious characters, Chinese calligraphy, Hebrew.

Clara has also been involved in the 'Parsley Project' and is currently working on the design of a portfolio for the same and also an online magazine concerning avant-garde art and photography. She produces illustrated designs for a new line of clothing and together with two friends runs Onda Sin Control, which promotes minimal electronic music and experimental art.

Clara Hernández nació en Solsona, estudió Diseño de pavimentos y Revestimientos cerámicos, y obtuvo una mención de honor en Cevisama 2004; desde entonces trabaja como diseñadora en procesos CAD/CAM.

Le gusta experimentar técnicas con el fin de definir un estilo propio en su pintura / ilustración. Las bases sobre las que suele trabajar son el cartón y la madera, y los materiales son acrílicos, spray, 'markers'. Predomina en su trabajo el collage, siendo las protagonistas las hojas de libros con caracteres curiosos, caligrafía china, hebrea...

Clara ha colaborado en 'Parsley Project' y actualmente está trabajando en el diseño de su portfolio y de un magazine online relacionado con arte y fotografía vanguardista. Elabora diseños con sus ilustraciones para una futura línea de ropa y dirige junto a dos amigos, (Onda Sin Control), que promueve la música minimal electro y el arte experimental.

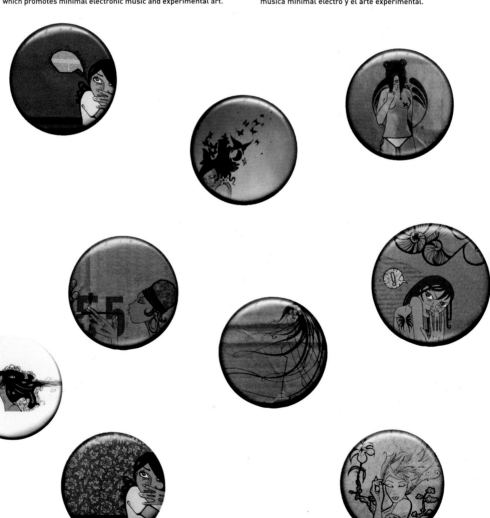

JAVIER RETALES

Spain

Javier Retales Botijero was born in Albacete.

His paintings fall within the field of Pop Art inspired by the iconographical elements of pop culture and in particular the great divas of Hollywood, also paying homage to John Waters, Russ Meyer and Pedro Almodovar.

His paintings represent a search for some form of frivolous beauty, the "uncomfortable", the aggressive, the every day or the extravagant. Pulp, kitsch, camp, queer, or simply none of this, just colours, shapes and feelings...

Javier Retales Botijero nace en Albacete.

Su pintura se enmarca dentro de los postulados del Pop Art y se nutre de elementos iconográficos de la cultura pop y particularmente de las grandes divas de Holliwood, como también rinde homenaje a John Waters, Russ Meyer o Pedro Almodovar.

Pintura que busca la belleza frívola, de lo"incómodo", agresivo, cotidiano o de lo extravagante. Pulp, kitsch, camp, queer, o nada de eso, simplemente colores formas y sentimientos...

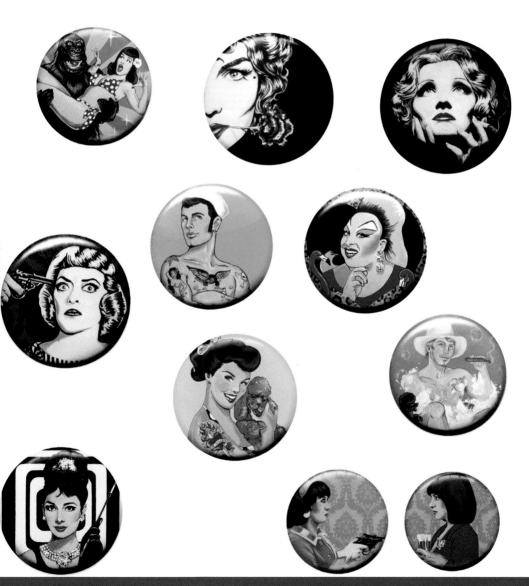

CRISTINA GUITIAN www.cristinaguitian.co.uk mail@cristinaguitian.wanadoo.co.uk

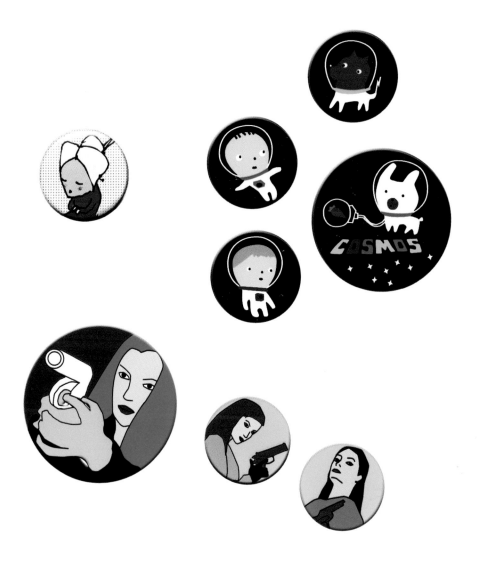

CRISTINA GUITIAN

UK

Cristina Guitian was born in Madrid, where she studied Illustration and Plastic Arts in Escuela de Arte Numero 10. After graduating, she got a scholarship to spend few months in London where she currently lives and works since May 2004. Alternates her personal work with client based projects, which include illustration, digital design and animation.

Her drawings and ideas are about objects, mechanisms, characters, and situations. She combines her own photos, magazine cutouts or found objects with drawings.

Digital techniques are sometimes employed to animate her imaginary worlds.

Cristina Guitian nació en Madrid, donde estudió Ilustración y Artes Plásticas en la Escuela de Arte Número 10. Tras graduarse obtuvo una beca para pasar unos meses en Londres donde reside desde Mayo del 2004. Alterna su trabajo personal con encargos para clientes, incluyendo ilustración, diseño digital y animación.

Su trabajo personal e ideas abarcan mecanismos, personajes y situaciones, a menudo imaginarias. Combina fotos con recortes de revistas , objetos encontrados y dibujos.

CONCRETE HERMIT www.concretehermit.com www.concretehermit.com info@concretehermit.com

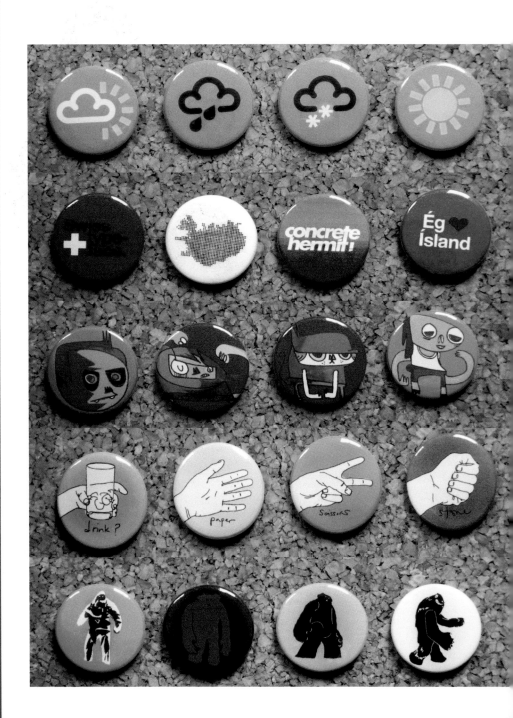

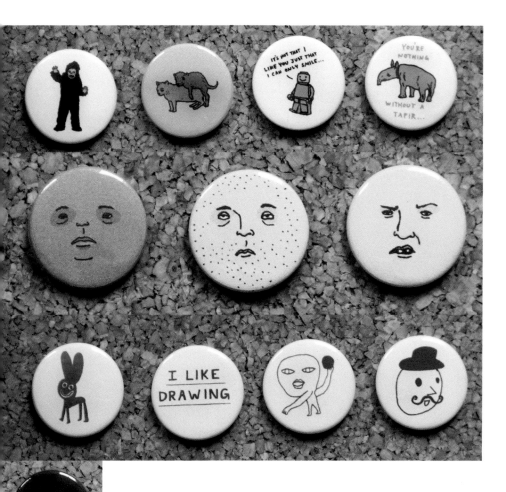

CONCRETE HERMIT

UK

Since 2004 Concrete Hermit has worked with selected artists, building its reputation by producing a range of graphically lead products including books, T-shirts and badges. We decided to create a platform that promoted interesting work fairly and with respect for both the artist and the buyer. We enjoy working with diverse groups of people to produce good, interesting, unusual stuff. We try not to be lead by fashions or markets, although we are making products for consumers - we're putting creations out there to be consumed. We're no longer sure what real is but we'll do our best to keep it real - We are post-neo-old-skool.

Desde 2004 Concrete Hermit ha trabajado con artistas selectos, creándose una reputación y produce una gama de productos gráficos como libros, camisetas y chapas. "Decidimos crear una plataforma que promoviese trabajo interesante de forma justa y con respeto tanto hacia el artista como hacia el cliente. Nos gusta trabajar con distintos grupos de gente para producir cosas buenas, interesantes e inusuales. Intentamos no dejarnos llevar por modas o mercados, aunque estamos haciendo productos para consumidores – estamos sacando creaciones para el mercado. Ya no estamos muy seguros de qué es real, pero haremos lo posible para mantenerlo real – somos post-neo-vieja-escuela".

mrpickles@mrpickles.com www.mrpickles.com

MR. PICKLES

MR. PICKLES

USA

We started Mr. Pickles in 2002 or 2003...we can't remember exactly when. Mr Pickles this formed for Jack, Rita and Eric. Eric does most of the production of our items, Jack does the drawings and I work with Jack to come up with our ideas.

Together they worked in the idea of creating Mr Pickles, they thought of the design in putting him glasses and of like you could distribute their material for internet.

In the web of Mr pickles different characters that make happy our view find.

In their web we can find, Buttons, T-shirts, Puppets, Magnets, Cards...

Empezamos Mr. Pickles en 2002 o 2003...no recordamos exactamente cuando. A Mr. Pickles lo crearon Jack, Rita y Eric.

Eric hace la mayor parte de la producción de nuestros productos, Jack hace los dibujos y yo trabajo con Jack para sugerir ideas.

Juntos trabajaron en la idea de crear a Mr. Pickles, en el diseño pensaron en ponerle gafas y en cómo se puede distribuir el material en internet.

En la web de Mr. Pickles se encuentran diferentes personajes que alegran nuestra vista.

En su web se pueden encontrar botones, camisetas, marionetas, imanes, tarjetas...

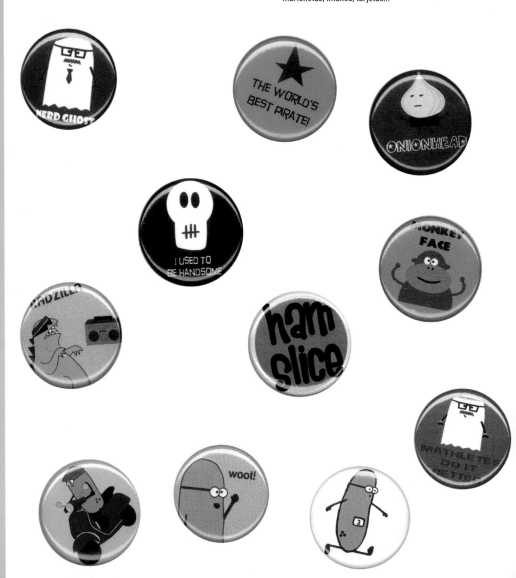

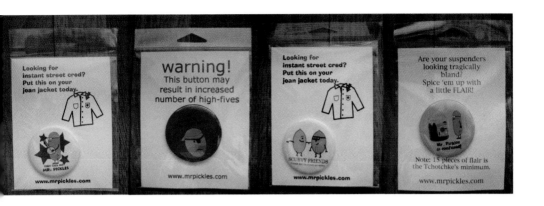

MR. PICKLES www.mrpickles.com mrpickles@mrpickles.com

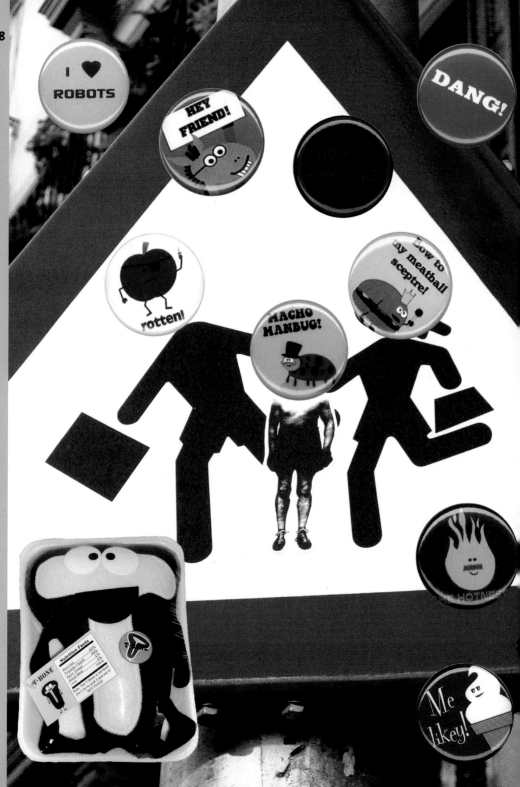

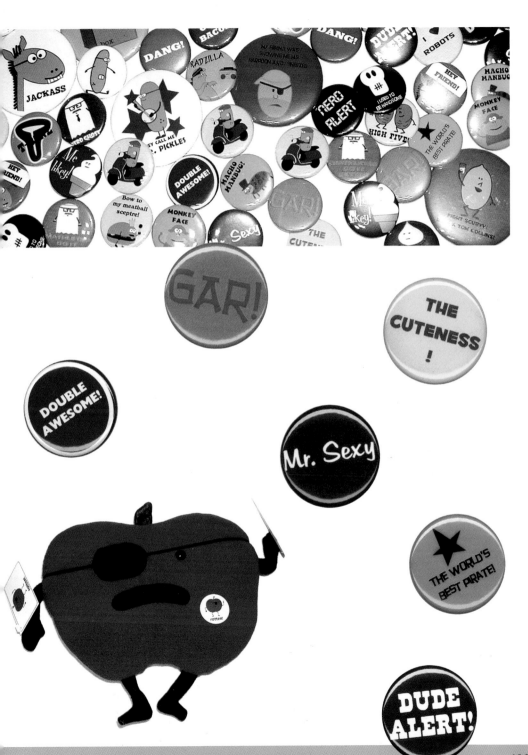

FERRISPLOCK www.ferrisplock.com contact@ferrisplock.com

FERRISPLOCK

USA

Ferris Plock is an artist living in the Western Addition neighborhood of San Francisco. He grew up in the Bay Area, amusing himself with comic books, graffiti, hip-hop, and Chevy Impalas.

Surrealist and seemingly childish, Ferris' work doesn't subscribe to any particular genre. Based on sketches, his artwork more often than not incorporates animals or monsters in everyday human conditions- going to work, dodging splashes from cars, walking their pets, or being attacked by various creatures.

Ferris Plock es un artista que vive en la zona de Western Addition en San Francisco. Se crió en el Bay Area, distrayéndose con tebeos, graffiti, hip-hop y ChevyImpalas. Surrealista y aparentemente infantil, el trabajo de Ferris no se subscribe a ningún género. Basado en bocetos, su trabajo artístico a menudo incorpora animales o monstruos en condiciones humanas cotidianas –yendo a trabajar, evitando agua de charcos al pasar los coches, sacando a sus mascotas o mientras les atacan varias criaturas.

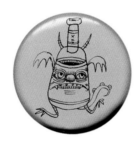
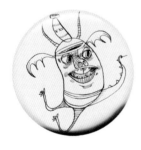
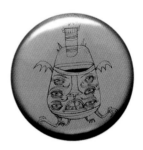
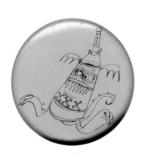

CONTACT GUKO

Argentina

Marcos Girado, visual artist and Graphic Designer by trade, was born in Argentina in 1980 and is currently living and working in Buenos Aires. He began by working in design studios and television production companies such as "motion designer". Later, having dabbled in various fields to acquire the necessary experience, he decided to go it alone and create his own studio in Buenos Aires. For a year now he has been directing his own projects which cover everything from print to broadcasting.

His personal project "guko.org" is in effect a permanent exhibition of his personal achievements and experiments.

Marcos Girado, artista visual nacido en Argentina en 1980. Actualmente vive y trabaja en Buenos Aires. Es Diseñador Gráfico de profesión. Comenzó su carrera en estudios de diseño y productoras de televisión como "motion designer". Luego de haber incursionado en diferentes áreas que le aportaron la experiencia necesaria decidió independizarse y formar su propio estudio en Buenos Aires. Así es como desde hace un año dirige sus propios proyectos que abarcan desde print hasta broadcast.

Su proyecto personal "guko.org" funciona como exposición permanente de sus trabajos y experimentos personales.

info@weebs.org www.weebs.org WENDY BRAYAN

WENDY BRYAN

USA

Welcome to the world of I Heart Guts, a team of cute-yet-icky internal organs featured on T-shirts, plush toys, accessories and other pop culture debris. Simple, super-cute Hawaii-inspired guts are paired with absurd pop culture phrases such as "I'm a Liver Not a Fighter" and "Smells Like Spleen Spirit." Inspired by the human body and all it does for us, I Heart Guts has been in business since 2005.

Bienvenido al mundo de I Heart Guts, un equipo de bonitos aunque desagradables órganos humanos que aparecen en camisetas, peluches, accesorios y otros objetos de la cultura pop. Entrañas simples, súper-monas, inspiradas en Hawaii se emparejan con frases absurdas de la cultura pop como "Soy un vividor, no un luchador" y "Huele a espíritu de furia". Inspirados en el cuerpo humano y todo lo que hace por nosotros, I Heart Guts lleva en el negocio desde 2005.

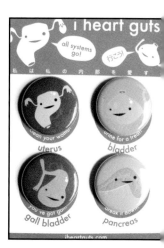

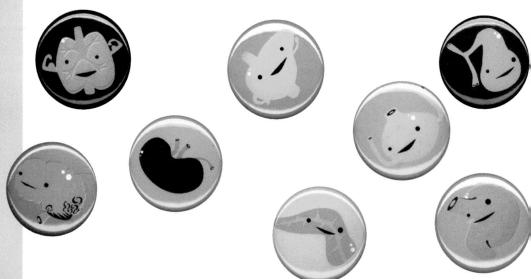

ALEX AMELINES

Colombia

Born in Medellín, Colombia. He is now a Graphic Designer, Illustrator and Animator. After obtaining a university degree in design, he worked for one of Columbia's most well-known publishing houses at the same time exploring digital art and animation in his free time. After 5 years working in Columbia, he travelled to Great Britain with the intention of expanding his knowledge on traditional animation and, shortly afterwards, he was given the opportunity to work in a well-known web designing studio in London. He has lived in this city now for six years, creating animations initially for internet and eventually for television. Many of his projects are on air, the most recent (and ambitious) being a short animated programme on which he has already been working for some months and, once the project is a little more advanced, he intends to launch a mini-website where it will be possible to follow its progress.

Nació en Medellín, Colombia. Es Diseñador Gráfico, Ilustrador y Animador. Después de obtener su título universitario de diseñador trabajó para una de las casas editoriales más notables en Colombia, simultáneamente exploraba el arte digital y animación en su tiempo libre. Tras 5 años trabajando en Colombia viajó a Gran Bretaña buscando expandir sus conocimientos en animación tradicional, y poco después tuvo la oportunidad de trabajar en un reconocido estudio de diseño web en Londres. Vive en esa ciudad desde hace 6 años, haciendo animación para internet y eventualmente televisión. Tiene múltiples proyectos personales en el aire, el más reciente (y ambicioso) es un corto animado en el que lleva trabajando ya varios meses y cuando el proyecto esté un poco más formado lanzará un mini-website donde se podrá ver el progreso.

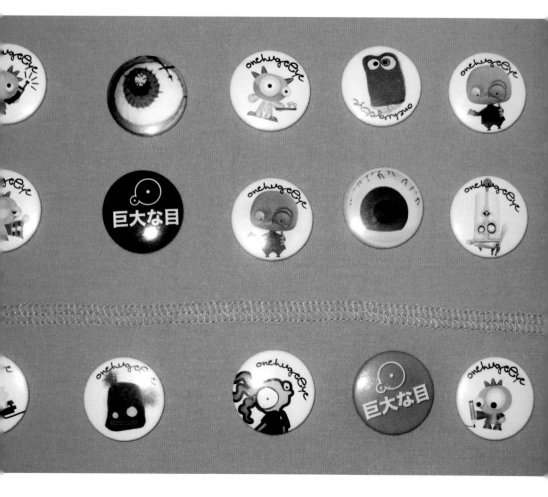

CECY MEADE www.cecymeade.com yo@cecymeade.com cecymeade@hotmail.com

CECY MEADE

Mexico

Cecilia Meade was born in México, in the city of Monterrey (Nuevo León).

She has been drawing for as long as she can remember and has always been attracted by old graphic images, above all those in children's books from the 1950's and 1960's.

She adores childhood and nostalgic images, above all of female celebrities which are a recurrent theme in her illustrations.

Cecilia Meade nació en México en la ciudad de Monterrey (Nuevo León).

Dibuja desde que recuerda y siempre se ha sentido atraída por las graficas antiguas sobre todo por los libros infantiles de los años 1950 y 1960.

Le encantan las imágenes infantiles y nostálgicas y sobre todo los personajes femeninos que son un tema muy recurrente en sus ilustraciones.

FURI FURI www.furifuri.com info@furifuri.com

FURI FURI

Japan

Furi Furi Company's specialty is not only design, but also to produce/direct variety of medias that relate to the "characters. "With our characters that break through all language barriers, we have been making the world our stage. Our ability to create variety of concepts/stories/pictures/designs for different targets has earned a good reputation. We will keep pursue this "character entertainment" to make everyone happy. Some of our representative works are "GIFTPIA (NITENDO)," novel series "Mummy the Rabbit," fashion brand "girls power manifesto," "monster360 POUND" for NIKE campaign, a collaboration of MARVEL, BANDAI, and FURI FURI "MARVEL REBORN," animations for a movie "INU NO EIGA," 3DCG animation "Butazuka."

La especialidad de Furi Furi Company no es sólo diseñar, también producir/dirigir una variedad de soportes relacionados con los "personajes". "Con nuestros personajes que rompen las barreras lingüísticas, hemos convertido el mundo en nuestro escenario. Nuestra habilidad para crear una variedad de conceptos/historias/dibujos/diseños para diferentes tipos de consumidores nos ha ganado una buena reputación. Seguiremos persiguiendo este "entretenimiento" para hacer feliz a todo el mundo. Algunos de nuestros trabajos más representativos son "GIFTPLA (NINTENDO)", la nueva serie "Mummy the Rabbit", la marca de moda "girls power manifesto" ("manifiesto del poder de las chicas), "monster360 POUND" para la campaña de NIKE, una colaboración de MARVEL, BANDAL, y FURI FURI "MARVEL REBORN", animaciones para una película "UNU NO EIGA" y animación 3DCG "Butazuka".

PINPOPS www.pinpops.com contact@pinpops.com

PIN POPS

UK

Pinpops is a project initiated by Dom Murphy to showcase new work by familiar and unfamiliar artists. Previous self initiated projects include the definitive sticker resource; StickerNation and the online exhibition space; reFresh: reLoad. All these projects are born from a desire to promote artists and their work through new mediums. Dom Murphy is the owner and Creative Director of TAK!

Pinpops es un proyecto iniciado por Dom Murphy para promocionar trabajo nuevo de artistas conocidos y desconocidos. Proyectos suyos anteriores incluyen el recurso definitivo de pegatinas; StickerNation y el espacio de exhibición online; reFresh: reLoad. Todos estos proyectos nacen del deseo de promocionar a los artistas y su trabajo a través de nuevos medios. Dom Murphy es el propietario y director creativo de TAK!

aho@almudenahunduro.com www.almudenahunduro.com ALMUDENA CRUZ FUERTE

ALMUDENA CRUZ FUERTE

Spain

A Bachelor of Fine Arts. For the last five years she has been involved in the world of illustration and has been working for different magazines such as D(X)I Magazine (Valencia), Actitudes (Bilbao) and Lamono (Barcelona).

She has also worked in the fashion world, a sector which has had a noticeable influence on her graphic work. In 2003 she worked alongside the designer Nu(e) to create a fashion show at the Pasarela del Carmen and in 2004 worked as a designer for the INDITEX fashion group.

Her creations are a conceptual compendium taken from these various sources of inspiration, in such a way as to equally encompass graphic projects as those associated with fashion and art.

She currently lives and works in Paris.

Licenciada en Bellas Artes. Dedicada al mundo de la ilustración desde hace 5 años, ha colaborado para diferentes revistas como D(X)I Magazine (Valencia), Actitudes (Bilbao) y Lamono (Barcelona).

También ha trabajado en la moda, sector que ha influenciado notablemente en su trabajo gráfico. En 2003 realizó un desfile en la Pasarela del Carmen junto con la diseñadora Nu(e), en 2004 trabajó como diseñadora en el grupo de moda INDITEX.

Su producción es un compendio conceptual de estas diferentes fuentes de inspiración, de tal modo que ha abarcado tanto proyectos gráficos, como de moda, así como artísticos.

Actualmente vive y trabaja en Paris.

DAVID GÁMEZ www.davidgamez.com dave@davidgamez.com davegamez@gmail.com

DAVID GÁMEZ
Mexico

David Gámez was born in Chihuahua, México.

His love for drawing and illustration was literally born with him. He has taken part in various exhibitions both collective and private. His works have been seen in both national and international magazines, the most recent of which being the project entitled Pictoplasma© The Character Encyclopaedia.

By way of a counterbalance to illustration he has developed a great interest in new postproduction methods, web design, programming languages and he captures literally anything which involves or causes moving graphics.

His work involves constantly experimenting with and combining these two passions and all that they generate.

David Gámez nació en Chihuahua, México.

Su gusto por el dibujo y la ilustración nació el mismo día que él. Ha realizado varias exposiciones colectivas e individuales, su trabajo se ha hecho presente en algunas revistas locales e internacionales y el más reciente fue parte del proyecto Pictoplasma© The Character Encyclopaedia.

Como contraparte a la ilustración ha desarrollado un gran interés por los nuevos medios, la postproducción, el diseño web, lenguajes de programación y cualquier cosa que implique o cause un gráfico en movimiento le captura.

Su trabajo es la constante experimentación y combinación de estos dos gustos y todo lo que de ellos se genere.

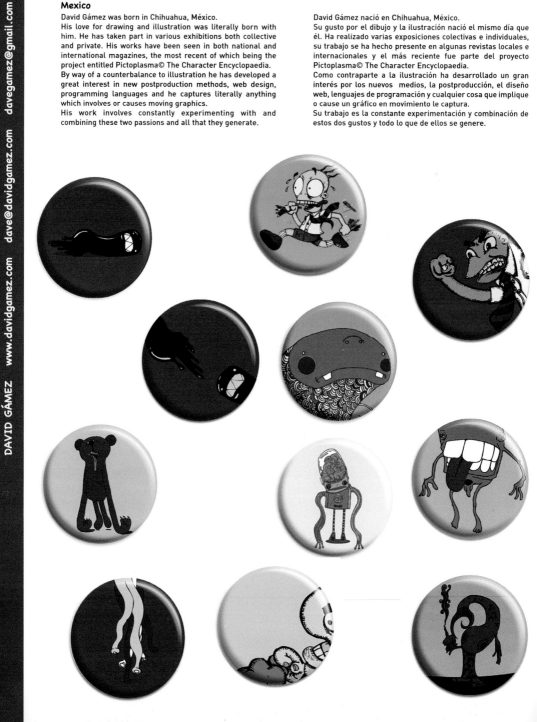

ESTEBAN ADAY ALMEIDA

Spain

Since childhood he has always enjoyed drawing, painting and creating different things through which he could travel and sense. As time went on he developed a great interested for technology in general and it wasn't until 1999 when, with his first computer, he discovered a new way to express himself, inspiration being a normal process in our lives, except that for many it goes unnoticed and usually asisted by good music. He is at present studying programming and designing websites.
He has also worked for such as: Volkswagen, Binter, Dorada, Miller, etc..

Desde pequeño siempre le gustó dibujar, pintar y crear cosas diferentes que le hiciesen viajar y sentir. Con el tiempo notó gran atracción por la tecnología en general, y no fue hasta el año 1999 que se hizo con su primera computadora, fue ahí cuando descubrió otra forma de expresarse, la inspiración es un proceso normal en nuestras vidas, sólo que para muchos pasa desapercibida, la buena música le suele ayudar. Hoy día estudia programación y trabajo como diseñador web.
Ha trabajado para marcas como: Volkswagen, Binter, Dorada, Miller, etc..

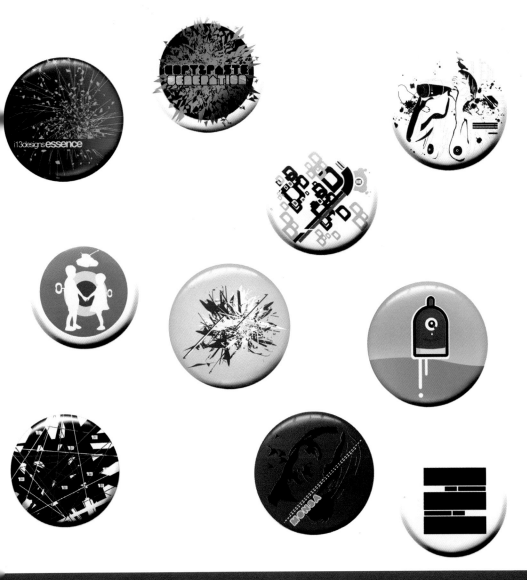

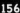

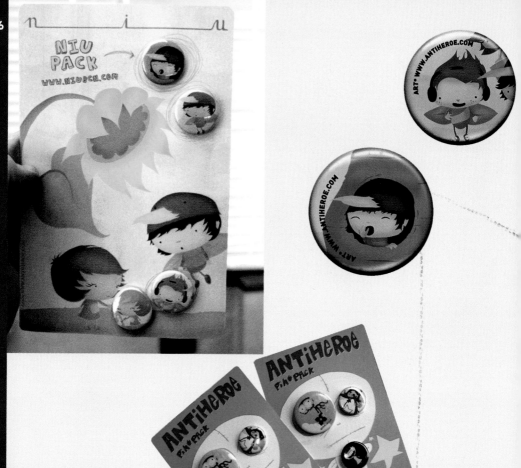

ANTIHEROE
ANGEL DE FRANGANILLO
Spain

Ángel de Franganillo was born in León. From the age of reason his parents enrolled him in art classes on discovering he literally painted everything within reach. From the walls of his house and on to the street, he progressed on to art courses and from there he went on to work for various magazines, newspapers and company brands in need of his illustrations and designs.

After graduating in Graphic Design he decided to move to Barcelona, where he studied video and film directing. He now works in this same city for a great many clients in different audiovisual and interactive communication fields, and continues to keep himself at a suitable distance from a plain blank wall.

Ángel de Franganillo nació en León. Desde que tuvo uso de razón sus padres le introdujeron en clases de arte al comprobar que pintaba todo aquello que estaba al alcance de sus manos.

De las paredes de su casa pasó a la calle, y de ésta a concursos de arte que le llevaron a trabajar para diferentes revistas, periódicos y marcas que requerían de sus ilustraciones y diseño.

Después de graduarse en Diseño Gráfico decide trasladarse a Barcelona, donde realizó diferentes cursos de vídeo y dirección cinematográfica.

Hoy en día trabaja en esta ciudad para una gran variedad de clientes en diferentes campos del audiovisual y la comunicación interactiva, pero continua siendo adecuado mantenerlo alejado de una pared blanca.

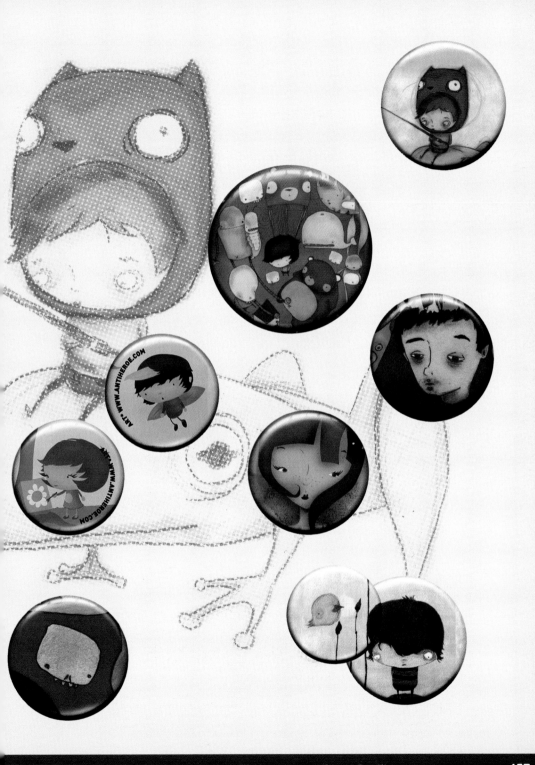

ostzia@hotmail.com antonio.salvador@gmail.com ANTONIO SALVADOR

ANTONIO SALVADOR

Portugal

I was born in Lisbon in 1969, i am presently working and living the same city. My academic background is fine arts (Painting) but i took a more fluent professional path trough ilustration, and 3d modeling. I divide my free - lance time doing comercial projects for advertising and television and dedicated other part to my personal projects with interests in animation, silksceen print,and video jamming.

I work close to my twin brother António José in our all common madness about character design, toys and all kinds of imaginary creatures. Our styles vary so much but we are strogly influenced by each other work and ideias. We participate and develop common projects togheter and our work is spread trough diferent medias as collective or individual label. I am presently compiling my work to show it on my own website.

Nací en Lisboa en 1969 y actualmente trabajo y vivo aquí. Tengo formación en Bellas Artes (pintura) pero tomé un camino profesional más fluido a través de la ilustración y el diseño 3D. Compagino mi tiempo freelance haciendo proyectos comerciales para publicidad y televisión y dedico otra parte de mi tiempo a mis proyectos personales con intereses en animación, serigrafía y video jamming.

Trabajo en estrecha relación con mi hermano gemelo Antonio José en nuestra locura común sobre diseño de personajes, juguetes y todo tipo de criaturas imaginarias. Nuestros estilos varían mucho pero los dos tenemos una influencia marcada de las ideas del otro. Participamos y desarrollamos proyectos comunes y nuestro trabajo se difunde a través de diferentes medios como marca colectiva o individual. En este momento estoy compilando mi trabajo para mostrarlo en mi website.

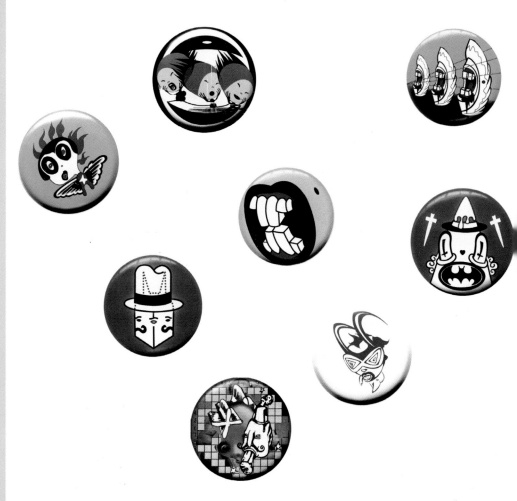

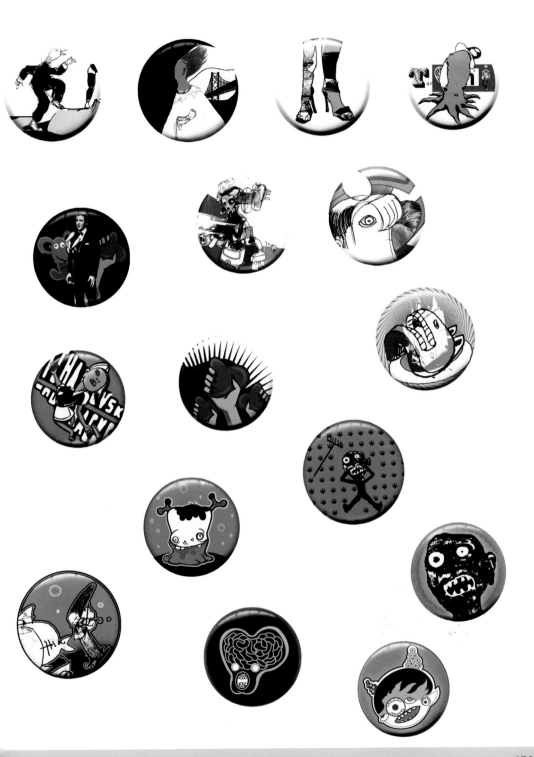

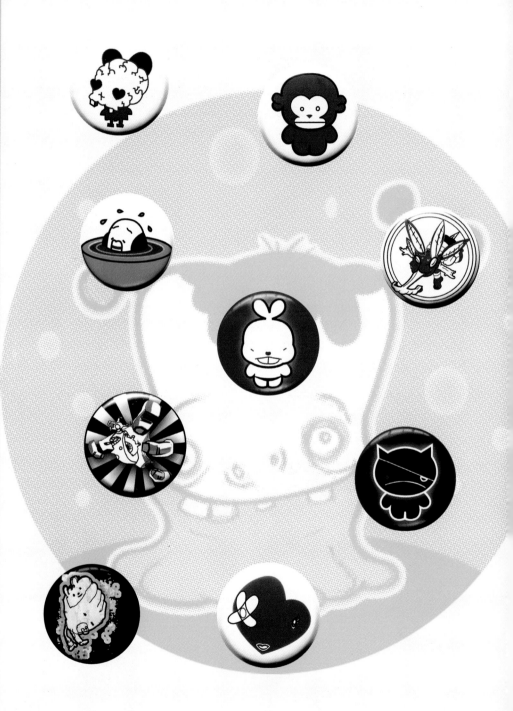

ANTONIO SALVADOR

antonio.salvador@gmail.com

ostzia@hotmail.com

STUDIO COPYRIGHT

Spain

Studio Copyright was created by a group of young designers, albeit of different disciplines, the objective being to provide a creative service which differed from the rest. The group's experience includes corporate identity, publishing, promotional, multimedia, television and typographic design. Their clients include such as Axn, Canal+, Paramount Comedy, Arco, Expo Zaragoza 2008, Divinas Palabras, Warner Music etc... Initially on a single trajectory which began in 2001with the launch of Copyright Magazine, an independent publication based on publishing graphic design topics, illustration, typography, new technologies, etc.. In 2006 they underwent a revival, in association with El Ministerio, a visual communication and graphic design studio. The two work together on a multitude of events, media, exhibitions, workshops, conferences, etc. They also work on outside projects with various professionals in the sector.

Studio Copyright está formado por un grupo de jóvenes diseñadores de distintas disciplinas, que tienen como objetivo ofrecer un servicio creativo diferenciador. Con experiencia en identidad corporativa, diseño editorial, promocional, multimedia, para televisión y tipográfico. Han trabajado para clientes como Axn, Canal+, Paramount Comedy, Arco, Expo Zaragoza 2008, Divinas Palabras, Warner Music etc... Después de una trayectoria en solitario desde 2001 que empieza con la creación de Copyright Magazine, una publicación independiente basada en difundir temas de diseño gráfico, ilustración, tipografía, nuevas tecnologías, etc... En 2006 renacen en asociación con El Ministerio estudio de comunicación visual y diseño gráfico. Colaboran en multitud de eventos, medios de comunicación, exposiciones, workshops, conferencias, etc. Y trabajan externamente con diversos profesionales del sector.

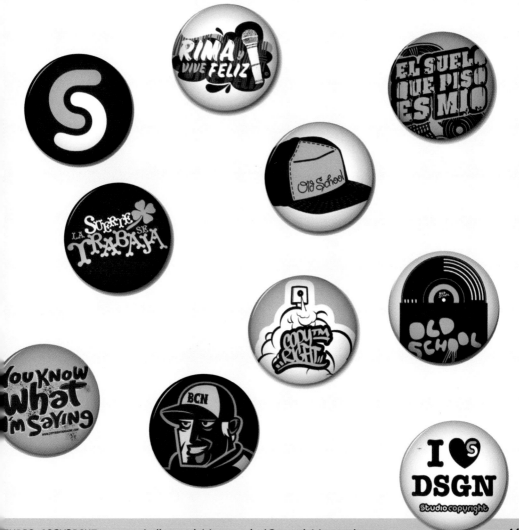

badges button

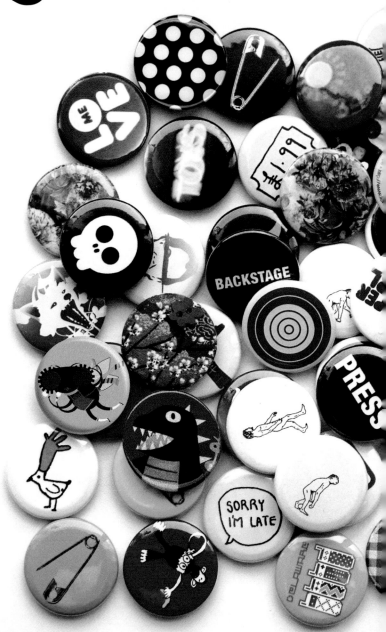

pins chapas...

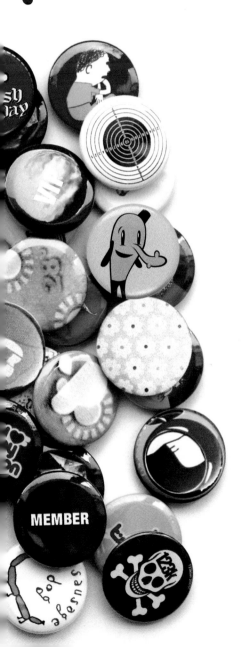

1+8- PHIL CORBETT 2+5+6- STEREOHYPE 3+4+7+9- COLECTIVO PLASTILINA

2

1

3

1- CHARUCA 2+6+7- ANENOCENA 3- TIENDA ETICA 4- STEREOHYPE 5- JAVIER RETALES

4

5

6

7

1+2+3- MALOTA 4+5+6- FOSFORO JOSE MORENTE PITTO

2

1

3

1+2+5+6+7- STEREOHYPE 3-TIENDA ETICA 4- MANEL MOEDANO

Club Fellini

4

TM

5

6

7

1

2

3

4

1+3+7- COLECTIVO PLASTILINA 2+6- STEREOHYPE 4- JAVIER RETALES 5- PHIL CORBETT

5

6

7

2

3

1

4

1+2+3+4– SILBERFISCHER 5+6+7+8– STEREOHYPE

5

7

6

8

170

2

3

1

4

5

7

6

8

2

4

1

3

5

6

7

8

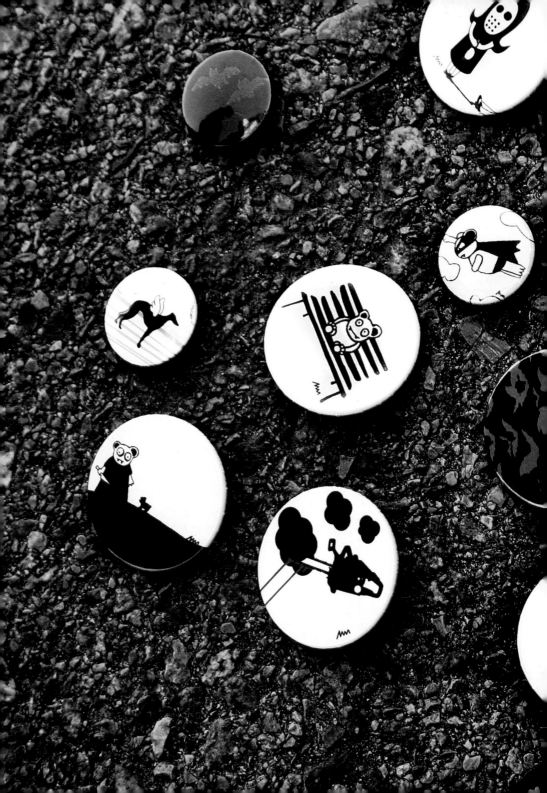

1+2+3+4- STEREOHYPE 5+6+7- SERGE SEIDLITZ

2

1

3

1+2+3- TIENDA ETICA 4+5+6+7- MALOTA

4

5

6

7

1+2+3+4- TIENDA ETICA 5- FRAN BARBERO 6+7+8+9- COLECTIVO PLASTILINA

THIS PAGE- MALOTA

1+2+3+4- FOSFORO JOSE MORENTE PITTO 5+6+7- STEREOHYPE 8- TIENDA ETICA

2

4

1

3

1+2+3+4- COLECTIVO PLASTILINA 5+6+7- STEREOHYPE 8- TIENDA ETICA

5

8

6

7

THIS PAGES- STEREOHYPE

CHOSIL
THE CHOPSTICK

CHORIZO
OR
CHURCHIL

MOONFACE

PATRICIA
OR
TRISHA

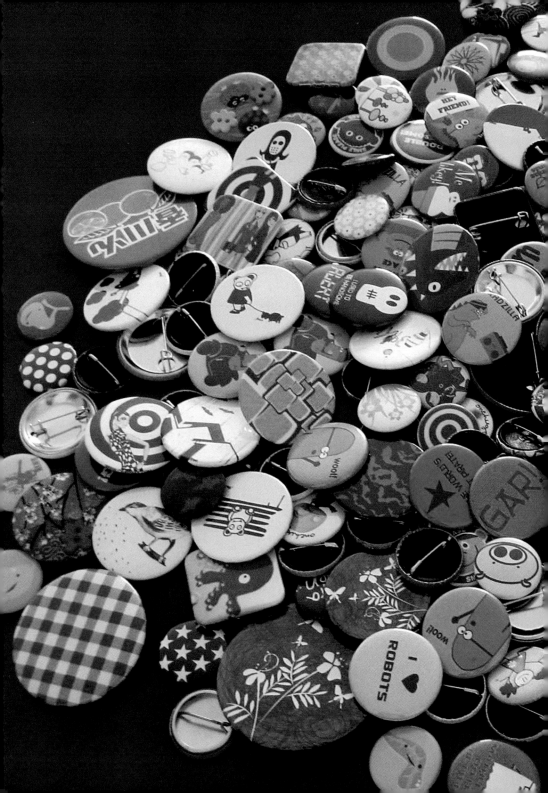

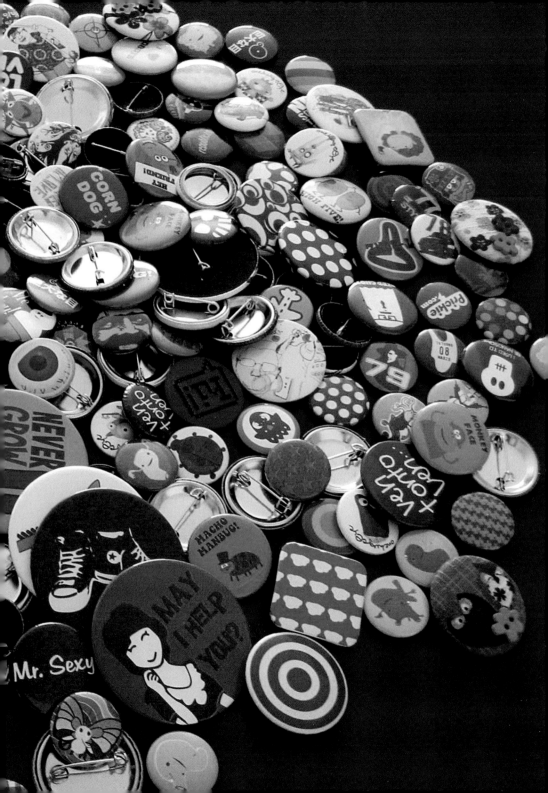

How do you make
a badge?

¿Cómo se hace
una chapa?

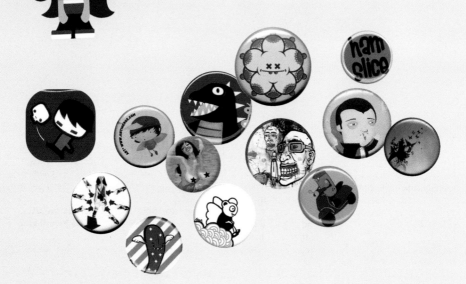

ham
slice

I ♥ BADGES!
BUTTONS, PINS...
I ♥ CHAPAS!

Illustration CHARUCA www.charuca.net
Ilustraciones CHARUCA www.charuca.net
Photo BX500 NARANJAS CHINAS www.naranjas chinas.com
Fotos BX500 NARANJAS CHINAS www.naranjas chinas.com

Who hasn't thought, at least once, about designing and producing badges? With current trends so wide ranging it can't be difficult to find ideas to suit all tastes, original phrases which produce a smile, or amusing characters from our childhood or audiovisual means. Far from having to be dedicated solely to the sale of badges, in actual fact a huge professional field is now opening up within the badge market, with many designers from different spheres now making their contributions which are appearing on the badges.

Thanks to the internet and this window open to us, we are able find numerous websites focussing on the sale, design and production of badges as well as all manner of badge making machines, from the simplest to the most professional.

The following pages include a step by step guide to using one of these machines and we are able to appreciate just how easy and quick the procedure can be.

Quién no ha pensado alguna vez en diseñar y producir sus propias chapas. Las tendencias actuales son tan amplias que podemos encontrar ideas para todos los gustos, originales frases que nos hagan sonreir, o divertidos personajes de nuestra niñez o de los medios audiovisuales. En el mercado de las chapas se está abriendo un gran campo profesional, no hace falta dedicarte exclusivamente a la venta de chapas, muchos diseñadores de diferentes ámbitos pueden aportar sus trabajos y plasmarlos en una chapa.

Gracias a internet y a esta ventana que nos abre, podemos encontrar diversas páginas webs que se dedican a la venta de chapas, a diseñarlas y producirlas, a la vez que todo tipo de máquinas para hacer chapas, desde las más profesionales a máquinas de uso más sencillo.

En las siguientes páginas veremos un paso a paso de como se utiliza una de estas máquinas, podremos observar su procedimiento y lo fácil y rápido que puede ser.

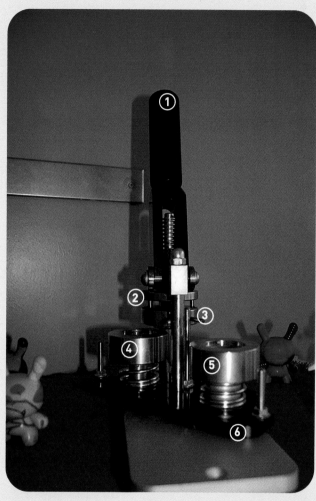

1 closure lever
 palanca de cierre

2 die press
 molde de cierre

3 automatic change
 cambio automático

4 die1:
 badge front + paper +
 polyester
 modelo1:
 chapa delantera + papel +
 poliester

5 die 2:
 badge back + pin
 modelo2:
 chapa trasera + aguja

6 rotating disc
 plato giratorio

These are the parts needed
to make badges with the
BX500 machine and which
can be found at:
www.haztuschapas.net

Estas son las partes de la
BX500 maquina para hacer
chapas, que podemos
encontrar en:
www.haztuschapas.net

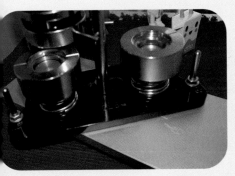

We place the machine before us.

Colocamos ante nosotros la máquina.

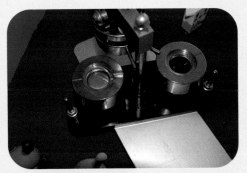

We place the back of the badge with the pin in place facing upwards in die 2.

Situamos la chapa trasera con la aguja puesta y el filo hacia arriba en el molde2.

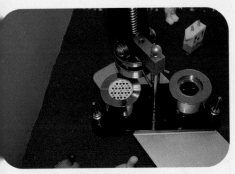

We place the front of the badge facing downwards with the paper above with the image and we cover with the transparent polyester in die 1.

Introducimos la chapa delantera con el filo hacia abajo, encima el papel con la imagen y lo cubrimos con el poliéster transparente en el molde 1.

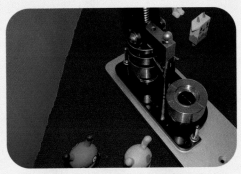

We position it beneath the closure lever.

Lo situamos bajo la Palanca de cierre.

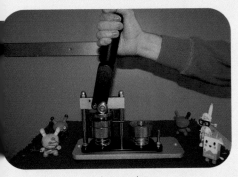

We press the lever down to close.

Presionamos con la palanca de cierre.

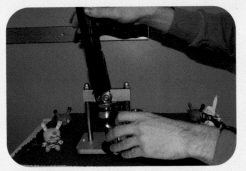

We rotate the disc clockwise until the other die is in place.

Giramos el plato en la dirección de las agujas del reloj, hasta situar el otro molde.

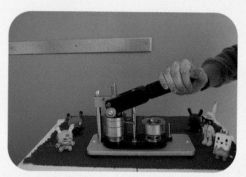

We press the lever down to close a second time.

Volvemos a presionar hasta el final con la palanca de cierre.

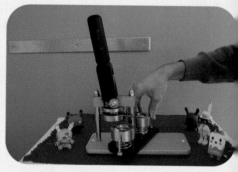

We rotate the die again.

Giramos de nuevo el molde.

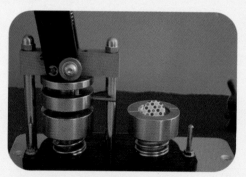

Now we can take our badge.

Ya podemos recoger nuestra chapa.

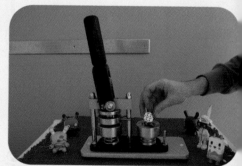

The result is in sight.

El resultado salta a la vista.

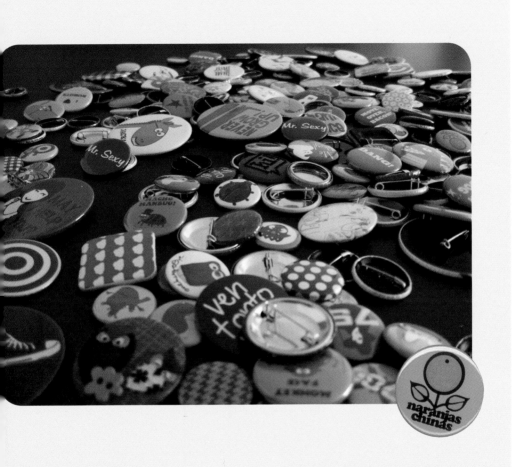

The end

189

INDICE DE DISEÑADORES

INDEX OF DESIGNERS

ALMUDENA CRUZ 152, 153.

ANENOCENA 22, 23, 165.

ASIER DE LA FUENTE 77.

ANTIHEROE ANGEL DE FRANGANILLO 156, 157.

ANTONIO FERNÁNDEZ-COCA 82, 83.

ANTONIO SALVADOR 158, 159, 160.

BLUE AND JOY 116, 117.

CECY MEADE 146, 147.

COLECTIVO PLASTILINA 18, 19, 20, 21, 164, 168, 171, 176, 179,

CONCRETE HERMIT 134, 135.

CONTACT GUKO 142, 143.

CRISTINA GUITIAN 132, 133.

CUPCO! 112, 113, 114, 115.

CHAPALANDIA POL MIQUEL & ESPERANZA VELASCO 79.

CHAPITAS.COM 124, 125, 126, 127.

CHAPITAS A TUTIPLÉN 98.

CHARUCA 66, 67, 165, 171,

ESTEBAN ADAY ALMEIDA 155.

ESTUDIO NAVE SARA PAOLETI & NATALIA VOLPE 94.

FANCY POP 72, 73, 74, 75.

FIZZIE FUZZIE 50, 51.

FOSFORO 28, 29, 30, 31, 166, 178.

FRAN BARBERO 78, 176

FURI FURI 148, 149.

GARY BASEMAN 86, 87.

ALMUDENA CRUZ 152, 153.

ANENOCENA 22, 23, 165.

ASIER DE LA FUENTE 77.

ANTIHEROE ANGEL DE FRANGANILLO 156, 157.

ANTONIO FERNÁNDEZ-COCA 82, 83.

ANTONIO SALVADOR 158, 159, 160.

BLUE AND JOY 116, 117.

CECY MEADE 146, 147.

COLECTIVO PLASTILINA 18, 19, 20, 21, 164, 168, 171, 176, 179,

CONCRETE HERMIT 134, 135.

CONTACT GUKO 142, 143.

CRISTINA GUITIAN 132, 133.

CUPCO! 112, 113, 114, 115.

CHAPALANDIA POL MIQUEL & ESPERANZA VELASCO 79.

CHAPITAS.COM 124, 125, 126, 127.

CHAPITAS A TUTIPLÉN 98.

CHARUCA 66, 67, 165, 171,

ESTEBAN ADAY ALMEIDA 155.

ESTUDIO NAVE SARA PAOLETI & NATALIA VOLPE 94.

FANCY POP 72, 73, 74, 75.

FIZZIE FUZZIE 50, 51.

FOSFORO 28, 29, 30, 31, 166, 178.

FRAN BARBERO 78, 176

FURI FURI 148, 149.

GARY BASEMAN 86, 87.

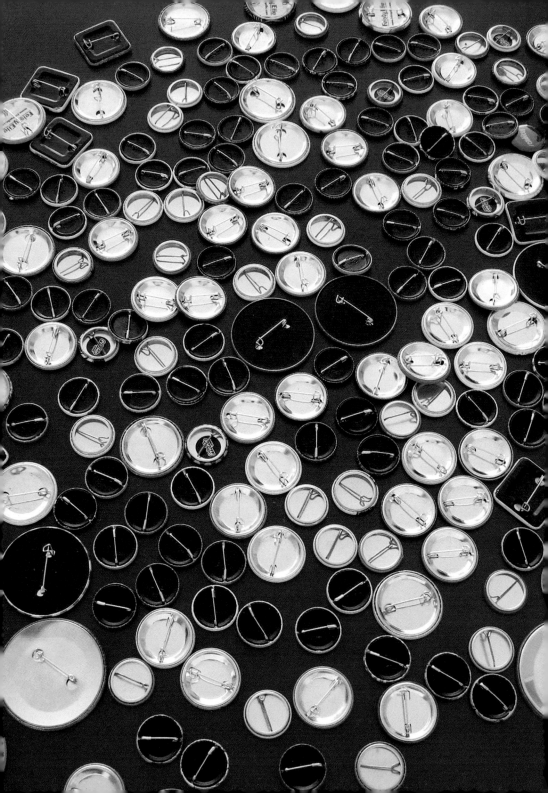